庭園設計師的
京都名庭導覽

薈萃日式文化與美學的
絕景庭園散步

烏賀陽百合──作

蘇暐婷──譯

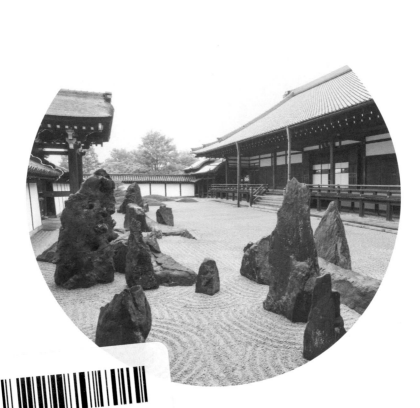

U0048836

庭園之心、日本之心

猶記得初訪京都的第一個下午，朋友帶著我到寧寧之道上的甘味名鋪「洛匠」喝茶吃蕨餅，品嘗她口中最道地的京都味。

茶很醇、餅很香，都是餘韻無窮的老舖手藝；但最吸引我目光的，卻是障子窗外，那小巧精緻的日式庭園。

只見小小的園林內奇石錯落、老松橫立、清泉汩湧、錦鯉悠游；雖是方寸之大，卻藏機趣無窮。我們就在廊下閒坐，聽著風鈴觀庭賞魚，度過了一個悠閒的和風午後。

這便是我與京都，與日本庭園的美好初識。

洛匠之後，我們出於喜好遍訪京都寺社，也拜觀了其中不少名庭。華美的金閣、素雅的龍安、壯闊的天龍、洗鍊的東福，可謂丰姿殊異、各有千秋；一以貫之的，唯有那令人心平氣和、陶然忘機的獨特魅力。

日本的寺社之所以引人入勝，乃因其蘊藏的不只是宗教信仰，更是大和民族的歷史、文化，與他們看待自然萬物的處世哲學。

日本的庭園，亦是如此。

一砂一石，都深含造庭人的靈感意念；一草一木，皆盈滿後繼者的悉心照料。不論春夏秋冬、晨昏晴雨，隨時絕景如畫，扣人心弦。

佛云：「一花一世界，一葉一如來」。從庭園中我看見了藝術、看見了禪機，也看見了我對日本的景仰與熱愛。希望大家都能在這本書中，體驗與當年洛匠窗前的我，一樣的感動。

因為庭園之心，即是日本之心。

——小淇／日本神社寺院中毒者

移居京都後，寺院與名庭對我來說已不再只是觀光客必遊的名勝，而是日常生活中的一部分；任何時節，想去就去。在枯山水庭園中靜心，或走進池泉迴遊式庭園欣賞四季花草之美。京都的名庭之多，歷史之悠久，格調之高雅，舉世皆知。然而，如何洞悉日本庭園美學

的精髓與造庭師的設計概念或背後不為人知的故事，則需要專家領航。

精通庭園設計的大師烏賀陽百合，就是這麼一位備受日本與歐美遊客推崇的庭園導覽專家。雖然至今我未曾有機會跟著烏賀陽老師的腳步遊賞庭園，然而有了這本《庭園設計師的京都名庭導覽：薈萃日式文化與美學的絕景庭園散步》做為紙上導覽，透過她生動活潑中見優雅且充滿溫度與深度的解說，並搭配多幅精彩照片，讓這些京都名庭的美變得更加迷人可親。

書中同時穿插了導覽時發生的小故事，讀來充滿臨場感，彷彿自己也置身其中。一開場的金閣寺與龍安寺，帶出美國人與法國人在歷史文化與價值觀上的差異，這樣的觀察角度頗有意思。而令幾位歷經風霜的中年遊客感動落淚的東福寺庭園，原來造庭師重森三玲也走過許多人生曲折路⋯⋯

這是一本不同凡響的京都庭園專業導覽書，讀了它，當你下次走進這些美得令人讚嘆並帶來治癒力量的絕景庭園，將會看到更深更廣也更有餘韻的風景。

—— 林奕岑／《極上京都：33間寺院神社×甘味物語》作者

你可能聽過這句話，上帝創造了自然，日本人創造了庭園。我想因為日本的庭園而喜愛上日本或京都的人，絕對不在少數，即使你有不同的宗教信仰，但仍有可能被日本人所創造出來的庭園所打動，像我自己就被不知打動過幾次。

日本的庭園創造出了人與自然之間的一種難以比擬的和諧與關係，很像是一種結界，透過這樣的結果，就在所在的空間裡與自然對話，甚至與自我對話。

一位熟稔京都庭園與文化的朋友說，每次聽到有人說京都庭園每一個看起來都一樣，好無聊，就覺得很沮喪。京都的庭園要如何透過簡單的方式理解，然後發現他的精髓，更加為之著迷？這本烏賀陽百合所寫的京都名庭導覽，真的是把不可多得的鑰匙，介紹22座在京都不可錯過的名庭，透過比較、文化差異和詼諧的筆法，讓人一翻就停不下來。

法國人嫌棄金閣寺，卻對龍安寺著迷無比；何謂「京都流」賞楓法；讓人感動落淚的重森三玲之庭；湯豆腐是丹麥人心中的地雷食物；世界上最美的橋在京都御苑仙洞御所等，從沒有讀過這麼有趣又可以得到許多知識的京都庭園介紹書，真是精彩，一下子打通你的京都庭院任督二脈。

下次回京都，務必帶上這本書一起回去，你心中的京都會更加不同。

——棋子／「癒。旅。京都」版主

前言

京都是一座擁有一千兩百年歷史的古都，保有許多獨一無二的風景，不少地方都能挖掘出各種歷史「層」。

這裡的城鎮就像地層，由各個時代累積而成。紫式部的墓、應仁之亂時山名宗全駐軍的西陣、織田信長殞命的本能寺、坂本龍馬遇襲的寺田屋……這些與歷史課本人物有關的地點，在京都是俯拾即是的日常風景。

本書便是要挖掘豐富的京都「層」，向大家介紹「日本庭園」的魅力。

庭園往往展現了一國的文化、歷史、價值觀與美感。

辭去大學畢業以來的上班族工作後，我進入了園藝學校就讀，專攻植物與庭園設計。在日本庭園課的薰陶下，我徹底愛上了庭園，不僅逛遍京都的每一座園林建築，還造訪了世界各地的庭園。那時，我才恍然大悟。

原來日本庭園如此美妙，堪稱日本人的美學結晶。

認識日本庭園，會接觸到日本的文化與歷史。探索庭園內布置的石頭之涵義、研究庭園的樣式，就像解謎一樣，能夠抽絲剝繭，學到許多文化背景。

例如，有些庭園代表極樂淨土，或以禪學為主題，園裡就會建有代表佛教世界中心的須彌山，以及象徵長生不老的鶴島、龜島。

瞭解庭園的故事後，欣賞庭園的角度也會跟著改變。

自古以來，日本人便相信山岳、神木、岩石等大自然的一切都具有神靈。

在英文，這稱為「animism」（泛靈論）。日本庭園使用自然的石塊，恰恰展現了日本人對大自然的敬畏與崇拜之心。

西洋庭園雖然也會使用石塊，卻不像日本庭園一樣，將自然石塊當成主角。

換言之，布置自然石塊的巧妙技術，是日本文化的象徵。

以自然石塊搭配而成的「石組」，堪稱日本庭園的一大焦點。「三尊石組」、「瀑石組」等仙境般的景色，都是由這些美麗石頭創造出來的。觀察石

7

組，可以看出創作者感性的一面，相當有趣。石組漂亮的庭園，不僅引人入勝，還充滿了神祕感。望著它們，總會令人感動不已。

此外，瞭解打造庭園的作庭家之生平與性格，也會讓觀賞庭園樂趣倍增。庭園會充分展現創作者的興趣、偏好，以及想要傳達的理念。透過庭園，便能和幾百年前的古人，或是只聞其名的人物對話，是一種非常難得的體驗。

妝點庭園的植物也是不可或缺的要角。春天的枝垂櫻、皋月杜鵑花、新綠的青楓、秋天火紅的楓樹，都能將美侖美奐的庭園襯托得更美。其實日本庭園最常種植的不外乎松樹、橡樹、茶樹、厚皮香等常綠樹，但正因為有常綠樹的綠意，才更顯得櫻花及楓葉如詩如畫。

日本庭園中，「青苔」也具有舉足輕重的地位。要讓青苔保持翠綠，平日就得用心保養。日本人格外喜愛悉心呵護的青苔風景，因為對我們而言，那就像是世外桃源，綠油油的青苔會讓我們感到安祥、放鬆。

8

日本最古老的庭園導覽書《作庭記》，居然是在平安時代完成的。書裡按照順序，詳盡介紹了石塊的挑法、擺法，池塘的比例、瀑布造景等等。原來日本人早在遙遠的古代，便對庭園如此講究，或許我們生來就流著熱愛庭園的血液吧？

探索庭園，就是在挖掘先人遺留的美學，能幫助我們更瞭解現在的自己。

希望大家讀了這本書，對日本庭園產生興趣後，也能親自到京都觀光，吃著佳餚與點心，享受我在這本書中精挑細選的「絕景庭園」。

烏賀陽百合

9

目次

12

14

攝影／三宅　徹（左列以外）

照片提供／鹿苑寺（P20~P21）、東福寺（P64~P65、P68~P69）

1 金閣寺 VS. 龍安寺

金閣寺是美國人的最愛

帶外國遊客瀏覽京都庭園時，我一定會介紹三種以上樣式不同、時代各異的庭園。而每個國家心目中的「夢幻庭園」都不太一樣。

例如美國人，只要帶他們去「金閣寺」，一定歡聲雷動。

金碧輝煌的建築與其輝映在池面上威風凜凜的倒影……一見金閣寺，美國人便會瞬間嗨翻天，讚不絕口地吶喊：「Oh！Shining temple！Beautiful！」

（噢！金光閃閃的寺院，太美了！）

為何美國人對金閣寺情有獨鍾呢？因為「夠豪華、夠氣派」。

參觀金閣寺，根本不需要什麼複雜的導覽。只要告訴他們：「距今約六百年前，有一位名叫足利義滿的將軍，與中國貿易賺了很多錢，蓋了一棟屬於自己的豪華別墅，將之稱爲極樂淨土。」（英文我翻譯成「heaven」）他們就會

歡呼連連，「哇哦！」個不停。

英文heaven（天堂）的語源是「神的居所」，或許美國人覺得這位足利大富翁有錢到蓋了一處神的居所，實在酷到不行吧。

有權有勢的富豪建造奢華氣派的別墅，是美國人心目中的典範，是他們引以爲傲的文化「美國夢」的象徵。此外，他們熟悉的天主教堂也很金碧輝煌，與金閣寺的富麗堂皇有許多相似之處。

法國人從庭園體會「哲學」

法國人則與美國人截然相反。

他們見到金閣寺興趣缺缺，看到富麗堂皇的建築，也是一副「沒什麼大不了」的模樣。問他們原因，答案是「Too muh！」（太浮誇）。法國人似乎認爲金閣寺很俗氣，聽完足利義滿的故事，反應也很冷淡：「就是個土豪嘛。」

但他們也有夢寐以求的庭園——「龍安寺」，那是一座鋪滿白砂、共有十

五塊景石的枯山水庭園。

法國人一見到龍安寺的石庭，瞬間便安靜下來，小聲地讚嘆⋯⋯「Très bien⋯⋯」（太美了⋯⋯）

為何法國人深愛龍安寺呢？因為它帶有一股「朦朧美」。

欣賞龍安寺的石庭時，有很多細節需要解釋。例如，庭石的數目「七、五、三」（共十五塊），是日本的吉祥數字；枯山水展現了中國古代傳說「虎渡子」；明明有十五塊石頭，數來數去卻只有十四塊，必須站在某個地方才能一窺全貌⋯⋯很多內涵光是走馬看花是不會知道的。

龍安寺的石庭與法國人喜愛的「朦朧哲學之美」有異曲同工之妙，因此他們聽完導覽總是感動不已的讚嘆⋯「原來庭園有如此深奧的涵義⋯⋯」

法國人講究精神性與哲學，對他們而言，「美」是崇高、充滿意境的，粗淺易懂的庭園沒有美感。他們樂於思考美學，這段過程最令法國人「興奮」。

從他們津津樂道「日本的 Zen Garden（禪庭，卽枯山水）充滿哲學，太美了！」來看，法國人細膩的美感果眞表露無遺。

當然也有例外，但透過庭園，能一窺北美與歐洲在歷史、文化、價值觀上的差異，還是挺有意思的。

金閣寺與龍安寺各自的看點

接下來要介紹這兩座庭園各自的看點。

首先是金閣寺，入內後會看到一面叫做「鏡湖池」的池塘，如鏡的水面映照著璀璨耀眼的「逆金閣」。畢業旅行或觀光時，大家一定都曾站在這座池塘前合影留念吧。來到這裡，會聽到各國語言交錯，世界各地的人爭相在此拍照。一想到大家國籍不同，卻都擁有相同構圖的照片，便令人莞爾呢。

這種有池塘的庭園稱為「池泉迴遊式」，意思是遊客可以一面繞著池塘散步，一面欣賞景致。金閣寺的設計絕對配得上「極樂淨土」的稱號，松木與島嶼的安排妙不可言。希望大家都能放慢腳步，好好品鑑浮在這座池塘上的龜島與鶴島。

19

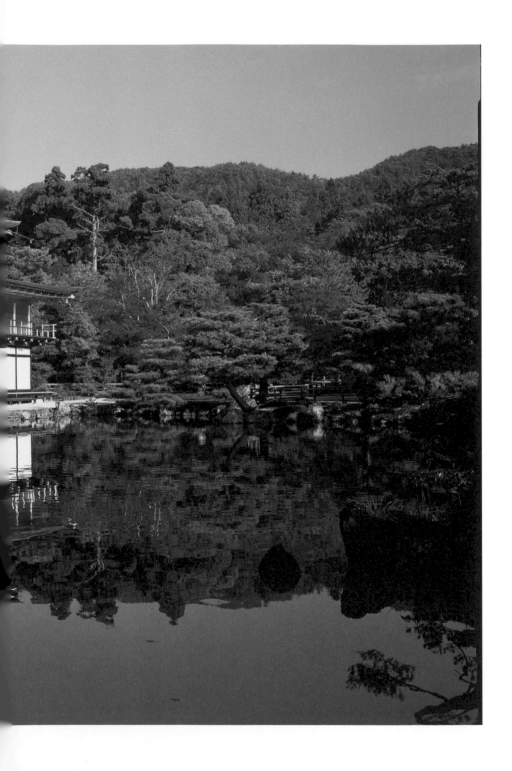

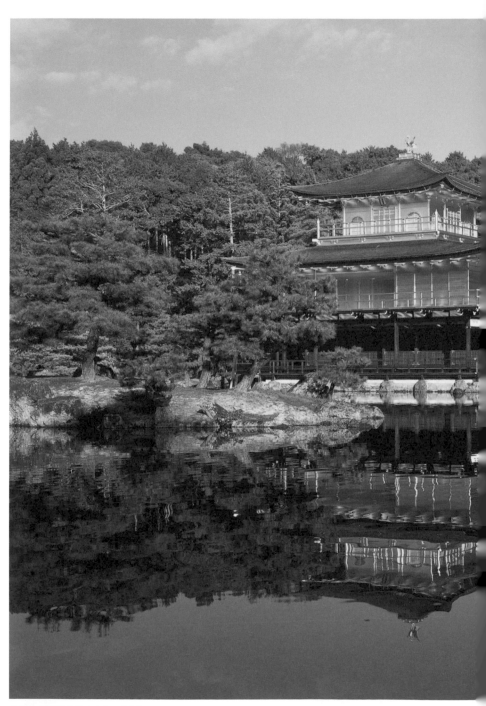

金閣寺 鏡湖池金閣（鹿苑寺提供）

越過池塘再走一段路，會看到一座小瀑布。這種瀑布樣式稱爲「龍門瀑」，瀑布底下模仿鯉魚的石頭則稱爲「鯉魚石」。

爲何是鯉魚呢？因爲中國有個故事叫「鯉躍龍門」，相傳鯉魚游上瀑布時會化爲龍，用於譬喻突破難關、邁向成功，也特別指出人頭地。日本人常說的「偶像登龍門」（如選秀節目等），語源便出自這裡，兒童節掛鯉魚旗的習俗也是源於此。

盯久一點，會發現這顆普通的石頭還真像極了逆流而上、攀越瀑布的鯉魚，實在有趣。

另一方面，龍安寺最引人入勝的則是石庭。僅僅七十五坪的狹小院落內，布置了大大小小共十五顆景石，比例之美令人百看不厭。庭園狀似平坦，但從方丈室看過去，會發現實際上是朝著左上角緩緩向下傾斜，這樣的設計有利於下雨時排水。

此外，位於西邊（方丈室右側）的矮牆也是愈往後愈低。這種手法稱爲透視法，能讓狹小的庭園在視覺上更寬廣。透視法傳自西洋，日本庭園則採用了

22

當時最先進的西洋技術來打造。得知石庭居然運用了工學技術，連視覺效果都經過縝密計算，就更令人欽佩不已了。

每每發現這些先人的智慧，跨越時空體驗日本人的細膩與美感，便覺得好幸福。

認識日本庭園，能一窺日本的美感與價值觀。希望大家也能親身體會這些庭園的奧妙。

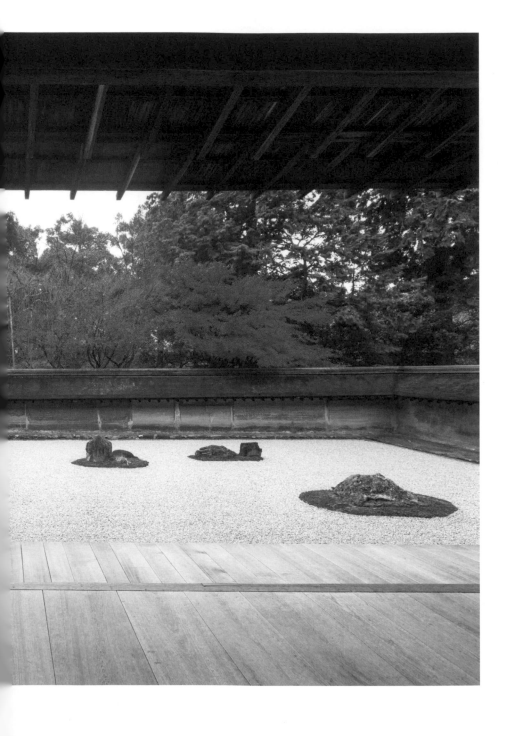

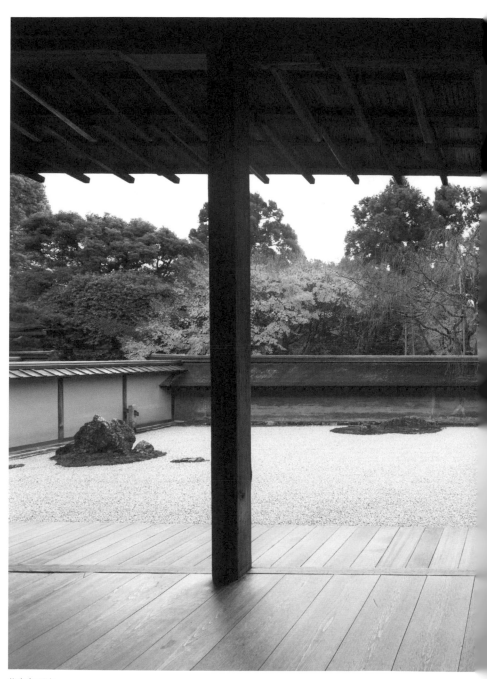

龍安寺 石庭

◆ 金閣寺 ──────

臨濟宗相國寺派，正式名稱為鹿苑寺，創建於一三九七年（應永四年）。寺名源於開基者（即創辦人、出資者）室町幕府第三代將軍──足利義滿的法號「鹿苑院殿」，開山祖師（初代住持，開設寺院的法師）為「夢窗疏石」（一二七五年至一三五一年），但金閣寺創建時，夢窗疏石已圓寂，便以「勸請開山」的形式借高僧名號一用。當地原為西園寺家所屬，遭徵收後由義滿納為己有，當作私人別墅用地。舍利殿（即金閣）為室町時代前期北山文化的代表性建築，但於一九五〇年（昭和二十五年）遭到修行僧焚毀，五年後重建，三島由紀夫的小說《金閣寺》就是以此案為主題。

地址／京都市北区金閣寺町1【地圖Ⓐ】

參觀時間／9點～17點

26

◆ 龍安寺

臨済宗妙心寺派，由室町幕府管領、守護大名——細川勝元於一四五〇年（寶德二年）創建之禪寺，開山始祖為禪僧義天玄承。曾於應仁之亂中付之一炬，一四八八年（長享二年）重建，其後由豐臣秀吉及德川幕府保護。白砂中布置十五塊景石的枯山水方丈石庭遠近馳名，但作者不詳。一九七五年（昭和五十年）英國伊麗莎白女王對這座庭園讚譽有加，龍安寺從此享譽國際。

地址／京都市右京区龍安寺御陵下町13【地圖Ⓐ】

參觀時間／8點〜17點（12月1日〜2月底為8點30分〜16點30分）

27

2 夢窗國師打造的現世極樂淨土
——天龍寺與苔寺

庭園帶有「天堂」、「淨土」等涵義

即使居住地點、人種、宗教各不相同，庭園卻都象徵著各國宗教上的「天堂」或「淨土」等烏托邦。

例如在伊斯蘭教，伊斯蘭庭園便代表「現世的樂園」。據古蘭經記載，穆罕默德曾說：「死後的國度有一座庭園，那裡有源源不絕的泉水、豐沛盎然的綠意，以及結實纍纍的果子。」該園在古波斯語稱為「pairidaêza」，這正是「Paradise」（樂園）的語源。

歐洲也一樣。聖經中，庭園代表理想的樂園「伊甸園」，那裡生機盎然、種有會結果的樹，是至高無上的樂土。

那麼日本呢？佛教也有「極樂淨土」的概念，唯有功德圓滿的人死後才能

前往。日本庭園中，就有一座象徵著極樂淨土的「西芳寺」，該寺以美麗的苔蘚聞名，別名「苔寺」。那裡便是我們在世即可造訪的地上樂園——極樂淨土。

「打造」極樂淨土的國師——夢窗疏石

創造西芳寺庭園的人，是前一章也介紹過的禪僧夢窗疏石。他設計的庭園為後世帶來了諸多影響，「枯山水」的原型相傳也出自他之手。

夢窗疏石來自伊勢國（現在的三重縣），年僅九歲便出家，他在日本各地一邊修行，一邊建造庭園。對他而言，打造庭園相當於展現佛教世界，因此修行中總是伴隨著園林創作。

夢窗疏石人稱夢窗國師。「國師」是舉國之中地位最崇高的僧侶才能獲得的稱號，僅有天皇能賜予。在他生前與死後（！）共有七位天皇贈與及追封「國師」稱號高達七次！

29

西芳寺的青苔與石組

西芳寺的庭園是夢窗國師為了展現佛教理想世界「極樂淨土」所打造的。

想參觀西芳寺，得在一週前寄送往返明信片來申請，還得支付功德金（三千日圓），但考量到庭園景致優美、寺方維護管理得當，仍很值得一遊，不容錯過。

欣賞庭院前，首先要靜心參拜。佛堂拉門上，繪有生於京都的日本畫家——堂本印象的作品。摩登的抽象畫妙筆生輝，與古老的建築完美調和，門把的設計也相當吸睛。

終於進入庭園，印入眼簾的是一片由翠綠青苔點綴而成的世界。這座帶有池塘的庭園，象徵著「淨土」，陽光從葉隙灑落，風光明媚、美不勝收，倘若

這位「七朝帝師」不僅僅是地位崇高的法師，在朝廷上，也深受將軍足利尊氏重用，擁有政治發言權。接下來將介紹他的成就，及其打造的庭園。

極樂淨土就是這樣的地方，在這兒一定每天都能過得怡然自得。

令人驚訝的是，這座庭園剛建好時並沒有青苔。應仁之亂時，西芳寺化爲廢墟，遭世人遺忘，日子久了庭園才覆滿苔蘚，於大自然與時間的淬鍊下，化爲人力所不能及的眞「極樂淨土」。這段歷史，應該也是此庭散發著神祕氣氛的主因吧。

離開池塘，登上石階，眼前的景色與底下的庭園大不相同。

爬完山道會看到一座小佛堂，後面有一整片嶙峋的瀑石。與底下的庭園相比，這些石頭乍看殺風景，其實那才是這座庭園中最引人入勝的焦點。

夢窗國師在這裡將他的才華發揮得淋漓盡致。這種手法稱爲「枯瀑石組」，原本就不引水，而是直接以石組來呈現水流。乍看雜亂無章，但仔細觀察，會發現每個石塊的位置都是精心安排的。即便到了七百年後的今天，彷彿仍有清泉自山中奔流而出。

夢窗國師喜愛的鯉魚石也布置其中。靜心凝望這片枯瀑石組，潺潺流水便呼之欲出，眞是不可思議，可見國師這位園林藝術家有多麼才華橫溢。

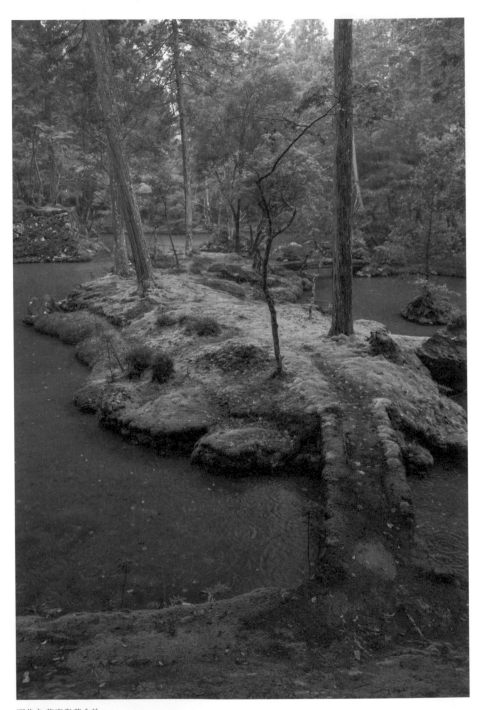

西芳寺 苔庭與黃金池

西芳寺 枯瀑石組

天龍寺的瀑石組

位於嵐山的天龍寺庭園，同樣出自夢窗國師之手。

一三三九年（曆應二年），足利尊氏為憑弔後醍醐天皇駕崩，依夢窗國師之提議興建天龍寺，初代住持自然是夢窗國師。

但寺院蓋到一半卻沒錢了。當時室町幕府才剛建立，正為與南朝之間的戰事所苦，財政也陷入危機。

於是便找夢窗國師商量，詢問他該如何籌措資金。

夢窗國師給的建議是「重啟與中國元朝之間的貿易」。尊氏按照指示，開啟與中國之間的貿易，派出商船，這便是教科書上記載的「天龍寺船」的起源。

與中國的貿易始於建造天龍寺的庭園，這場貿易令足利尊氏日進斗金，不

佛堂中供奉的夢窗國師像，亦凝望著枯瀑石組。圓寂數百年後仍能觀賞自己的畢生傑作，想必這位得道高僧也很心滿意足吧。

只有錢能打造庭園，也充實了幕府的財庫，為後世帶來繁榮。

夢窗國師是一名優秀能幹的「政治家兼經濟顧問兼法師兼作庭家」，十八般武藝都難不倒他。

這座庭園不容錯過的，是池塘對岸的「龍門瀑」瀑石組。原本此處曾有水流，可惜已於明治時代枯竭。但夢窗國師打造的石組壯觀非凡，彷彿如今仍有瀑布奔騰。這裡也放了鯉魚造型的鯉魚石，但形狀與西芳寺的鯉魚石略有不同，造型偏向俄羅斯娃娃。西芳寺鯉魚石呈現的是鯉魚化龍前的模樣，天龍寺鯉魚石則展現了鯉魚正要蛻變為龍的瞬間。能將如此栩栩如生的動態以一塊石頭來呈現，足見夢窗國師感性之敏銳。

眺望著這座庭園，一面想像飛流直下、鯉躍龍門的模樣，自有另一番妙趣。

希望大家都能親自蒞臨，體驗夢窗國師於七百年前打造的絕美世界。

35

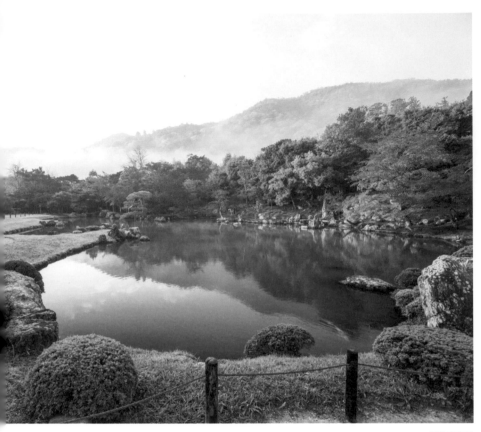

天龍寺庭園

天龍寺 龍門瀑

◆ 西芳寺（苔寺）──────

七三一年（天平三年）由行基開創，一三三九年（曆應二年）迎請夢窗疏石後復興。臨濟宗。以環繞「心」字黃金池的池泉迴遊式庭園，以及幕末時期岩倉具視居住的湘南亭而聞名。一九九四年（平成六年）列為世界文化遺產。

參拜須預約，詳情請見官方網站。於參觀日一週前寄送往返明信片申請，註明參觀日期、人數、代表人之地址、姓名、電話號碼，日後便會收到寫有參觀日期及時間的回函明信片（功德金三千日圓起）。

地址／京都市西京区松尾神ケ谷町【地圖Ｆ】

◆ 天龍寺

臨濟宗天龍寺派之總寺院（大本山）。足利尊氏為告慰後醍醐天皇在天之靈，於一三三九年（曆應二年），命夢窗國師為開山祖師而建。室町時代為京都五山之首。曾八度遭受祝融之災，致使創建時的建築付之一炬，後於明治時代重建。方丈房供奉著藤原時代的釋迦如來坐像。寺內種滿四季繁花，不妨一面賞花，一面散步遊園。

地址／京都市右京区嵯峨天龍寺芒ノ馬場町68【地圖Ｅ】

參觀時間／8點30分～17點30分（17點30分關門，10月21日～3月20日17點關門）

3 紅葉片片、青苔點點的庭園
——寶鏡寺與黃梅院

「京都流」賞楓法

十一月是京都楓紅的季節，所到之處無不擠滿賞楓人潮。京都人此時也總會嚷嚷著「到處都是人，根本出不了門」，抱怨著祇園、東山、嵐山如何人滿為患，唉聲連連（笑）。

當然，京都人也熱愛賞楓，我們會仔細調查目前哪裡的楓葉最美，說走就走。對京都人而言，賞楓是重要習俗，更是入冬前的一大盛事。

東京街頭每到十一月就會進入聖誕模式，聖誕樹的燈泡與璀璨的燈飾將大街小巷點綴得炫目輝煌。但京都人十一月可不過聖誕節，因為大家正沉浸在「賞楓」盛會中，路上一棵聖誕樹也沒有。取代聖誕節燈飾的，是夜晚到寺院參拜，欣賞點燈的楓葉，這才是正宗的京都秋夜。至於聖誕節呢，得等到「楓

40

葉掉光以後！」

我曾在加拿大留學，那裡的楓葉品種是糖楓，色澤明亮，多爲黃色或橘色。對於身爲京都人、一直認爲楓葉就該紅通通的我而言，闊葉樹糖楓的楓葉如此燦爛奪目、充滿異國情調，與內斂、優雅的京都紅葉大相逕庭。結果，我罹患了另一種鄉愁——「楓愁」，原來深紅色楓葉的秋日風景，早已在我心中根深蒂固。

不過，其實外國人也同樣喜愛日本的楓葉。

我曾在楓葉季，爲丹麥園藝協會的旅客導覽京都庭園，紅似火的楓葉令所有人大飽眼福。聽說丹麥的楓葉也沒有那麼紅，對他們而言，這種火紅的楓葉是日本的獨特風景。紅葉與日本庭園的青苔、白砂相互掩映，立刻便擄獲了外國人的心。

這一章，我想介紹哪些庭園能欣賞到京都的美麗楓紅。

它們的共通點是都有楓紅與青苔相映成趣。可見要烘托紅葉之美，還是少不了青苔陪襯呢。

人偶寺——寶鏡寺的庭園

首先是寶鏡寺。這裡別名人偶寺，一年之中只在春秋兩季特別開放，秋天開放期爲每年的十一月一日至三十日。

該寺在古代又稱「百百御所」，屬於尼門跡寺院（尼姑庵），由歷代天皇家的公主擔任住持。御所曾爲入寺的公主送來許多人偶，如今寺裡依然收藏著這些珍貴的娃娃，並於特別開放期間展出，十月十四日還會舉辦人偶供養祭。

從本堂眺望庭園，一定會被高大美麗的日本楓樹與苔蘚吸引目光。庭園設計的簡單俐落，令紅葉之美更加突出。坐在檐廊上慢慢欣賞別有一番樂趣。

庭園前設有一塊四四方方的岩座，稱爲「御輿寄石」，是停放公主轎子的地方。它類似計程車停車場，提供點到點服務，讓公主不必移動尊步也能來去自如。

最有意思的莫過於左側一隅樹蔭下的小型建築「御物見」了。公主不能自由外出，卻又好奇百姓的生活，便會從這裡悄悄遙望通過的祭典神輿，與大家

同樂。

本堂有江戶時代狩野探幽所作的襖繪〈秋草圖〉。能在寺院而非博物館見到這樣的畫作是非常難得的，我個人最喜歡二〇〇四年由日本畫家河股幸和所創作的鹿圖，在葡萄藤下休憩的鹿群眞是太可愛了。

往裡頭走會來到「鶴龜之庭」，那裡有狀似烏龜的島嶼，還有形如臥鶴的池塘。相傳幕末時因公武合體而嫁給德川家茂的和宮公主（NHK大河劇【篤姬】中由堀北眞希飾演）年幼時便曾在此庭嬉戲。

能一窺歷史課本裡古人的身影，也是這座寺院令人心馳神往的地方吧。

遺世獨立的黃梅院之庭

其次爲大德寺黃梅院，僅限春秋兩季開放（二〇一五年的開放時段爲十月十日至十二月六日）。這裡的前身是織田信長爲祭祀父親而建的小草堂黃梅庵，之後由豐臣秀吉、小早川隆景改建爲黃梅院。

黄梅院 直中庭

入口兩側種有日本楓，放眼望去是連綿的青苔絨毯，陽光灑落時美不勝收。踏著真敷石（僅由石塊鋪成的石道，多用於正式地點）步入其中，會發現裡頭別有洞天，可欣賞到如詩如畫的青苔與紅葉。

最一開始的庭園稱為「直中庭」，這是千利休於六十六歲時打造的，池塘依秀吉所願，呈葫蘆狀。利休創作的庭園相當罕見，與同屬大德寺的千家菩提寺聚光院的庭園同樣珍貴。立於左側的石燈籠為加藤清正自朝鮮帶回，處處可見歷史人物所遺留的軌跡。

這座庭園一如千利休的風格，稱不上華美，卻極其雅致清幽。池畔種植的芒草透著一抹寂寥，望著芒草，心情便會沉澱下來。

一旁的庭園稱為「破頭庭」。這裡有著美麗的白川砂，風景質樸，與直中庭大異其趣。作者不詳，建於天正年間（一五七三年至一五九二年）。前半僅由白川砂鋪蓋而成，桂石以後布滿青苔，並立有兩尊代表觀音菩薩與勢至菩薩的石塊。

肅穆空間裡，連綿的日本楓與青苔、白川砂相映成趣。白川砂指的是自京

都白川開採而來的白色碎石，據說「白川」之名就來自這些在河底閃爍白色光芒的小石頭。銀閣寺庭園中的銀沙灘與向月台，也使用了這種白川砂。白川砂多用於枯山水庭園，但因為開採過度，如今白川裡已經沒有這種石頭了，只能從中國進口。日本庭園的重要建材居然逐漸被中國貨取代，若是秀吉和利休泉下有知，大概會大吃一驚吧。

待在這座庭園，彷彿遺世而獨立。想像著先人曾經望著這面風景聊天，實在很有意思。或許秀吉與利休也曾欣賞著滿庭紅葉，一同品茶，聊著「秋天京都楓紅遍野，真是美極了」呢。

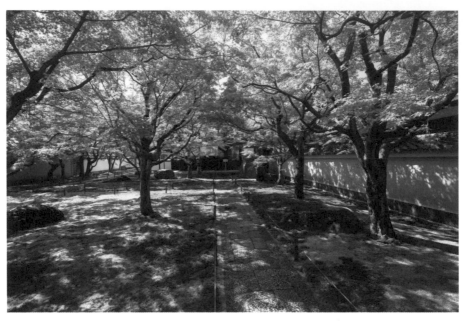

黃梅院　入口的楓樹與青苔、真敷石

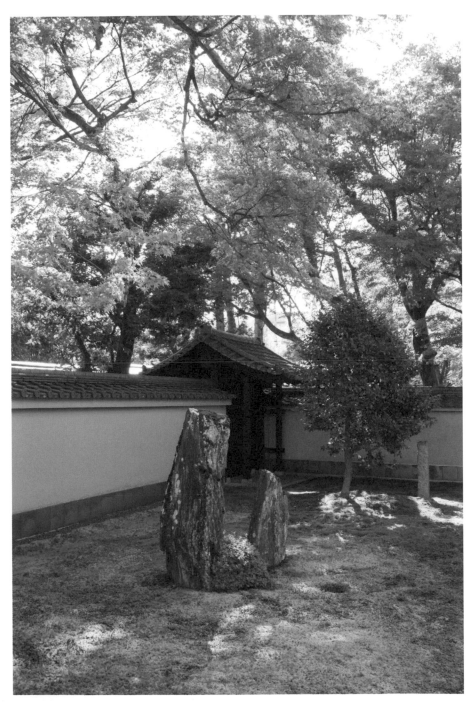

黄梅院　破頭庭

◆ 寶鏡寺

創建於室町時代應安年間（一三六八年至一三七五年）。原本為建福寺，相傳因供奉光嚴天皇公主捕撈到的聖觀世音菩薩，而改名寶鏡寺，後成為歷代天皇公主出家的尼門跡寺院。藏有許多餽贈給公主的人偶，別名人偶寺。平常不對外開放，但春秋會舉辦人偶展。

地址／京都市上京区寺之内通堀川東入百々町547【地圖ⓒ】

參觀時間（春秋特別開放期間）／10點～16點關門（15點30分截止）

◆ 黃梅院 ──

大德寺塔頭。一五六二年（永祿五年）由織田信長所建，當時名為「黃梅庵」，之後因豐臣秀吉、小早川隆井改建諸佛堂，改為黃梅院。本堂、唐門、庫裏（僧侶的居所兼廚房）為國家重要文化財，亦以武野紹鷗之茶室「昨夢軒」、千利休所建庭園「直中庭」而聞名。

地址／京都府京都市北区紫野大德寺町83-1〔地圖Ⓓ〕

參觀時間（春秋特別開放期間）／10點～16點

51

4 建仁寺「潮音庭」的三尊石

加拿大同學「天大的誤會」

愛好庭園的外國人來到日本，總會搶著問我：要去哪裡才能看到竹林與青苔？還有哪裡買得到「忍者靴」？

剛開始我還一頭霧水，心想什麼是「忍者靴」？不過聊著聊著，便知道是「在日本庭園工作的園藝師所穿的工作靴」。

這種工作靴稱為「地下足袋」，足尖一分為二，靴筒以勾子固定，是工匠常穿的鞋子。對庭園師傅而言這是必需品，不但爬樹時能止滑，踩在青苔上也不易傷到植被。

有些海外觀光客以為那就是「忍者穿的鞋子！」便把地下足袋稱為「忍者靴」。

第一位向我打聽「忍者靴」的，是加拿大人提姆。他是我在加拿大留學時

52

就讀的尼加拉瓜園藝學校的同學（當時他二十三歲），來自從多倫多開車約一小時可以抵達的工業小鎮——漢密爾頓。

提姆來日本畢業旅行兩週時邂逅了忍者鞋。我們三年級生共有十個人，班上難得有日本人，便決定去日本畢業旅行，四處參觀庭園。在京都時，提姆一個人跑去購物，滿載而歸地對我說：「百合！你看我找到了帥氣的忍者鞋和衣服哦！」

我瞧他的打扮，腳上竟然套著地下足袋，身著工地師傅常穿的寬鬆工作褲。這種褲子為了活動方便，褲管都刻意設計得「胖胖的」。

提姆是個勤儉持家（小氣巴拉）的人，在加拿大鮮少買東西，永遠穿著同一件破爛衣服。節儉如他，竟然二話不說買了兩套地下足袋、胖胖工作褲與背心。我很想告訴他「那才不是忍者裝！」但看他一臉陶醉的模樣，實在不忍心戳破他的幻想。

從日本回加拿大後，他立刻邀我們去家鄉漢密爾頓參加活動。那天他全副武裝，穿的正是這套「忍者鞋配胖胖工作褲加背心」，小鎮上就屬他最搶眼。

他對著一路遇到的老朋友們驕傲地說：

「我去日本買了忍者鞋和忍者褲回來哦！」

對漢密爾頓同輩的年輕人而言，朋友去了趟日本可是大新聞。

「你居然去了忍者的國度！超酷的！」

大家全都對提姆報以欣羨的眼光，聽他炫耀。

時隔八年，我依然沒有告訴提姆那並非忍者裝。去年他上了英國的園藝學校，一想到他穿著地下足袋與胖胖工作褲，英姿颯爽地走在街上，我的嘴角就忍不住上揚。

這一章就來介紹我和他曾一同造訪，留下許多回憶的庭園——祇園的建仁寺之庭。

檐廊令庭園之美更上一層樓

建仁寺由鎌倉幕府第二代將軍——源賴家於鎌倉時代一二○二年（建仁二

年）所創，榮西禪師擔任開山祖師。

寺裡的「潮音庭」是特地為了從四面八方欣賞而打造的。楓樹環繞著苔庭，庭裡佇立著三尊石，景色如詩如畫。不過，秋天的紅葉雖美，我卻最常在青楓翠綠的新綠時節和冬季造訪。冬季人煙稀少，不僅能享受清幽的氛圍，綠意蕭索也凸顯出石組之美。

這座庭園由擅長石組的當紅作庭家北山安夫監修。一般而言，擺放三尊石組時只會考量單一視角，這裡卻顧及了兩棟建築以及連接兩造的走廊，共計四個方向的視角來擺放三尊石。所謂三尊石，是一種宛如三聖佛像的石組，中間聳立著高大的主石，左右搭配略低的添石。從四面八方觀賞皆很自然，整體又美觀，堪稱鬼斧神工。不論是挑選石材之用心，組合搭配之巧妙，都令人佩服得五體投地，石組大師的手藝果真不同凡響！

這座庭園若待在屋裡隔著簷廊欣賞，會更加如夢似幻。石組、青苔，以及環繞在旁的楓葉與吊鐘花，彼此搭配得如詩如畫。我在淡路島的園藝學校讀書時，教日本庭園的老師會說：「日本庭園的重點，在於從屋內眺望時美不美，

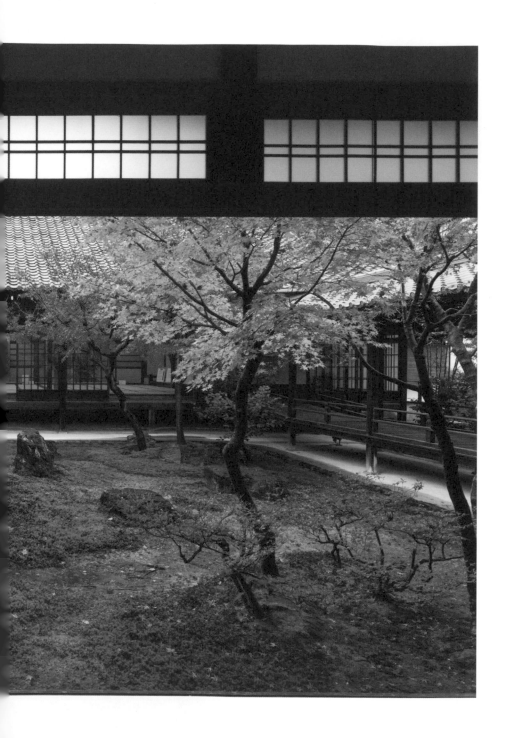

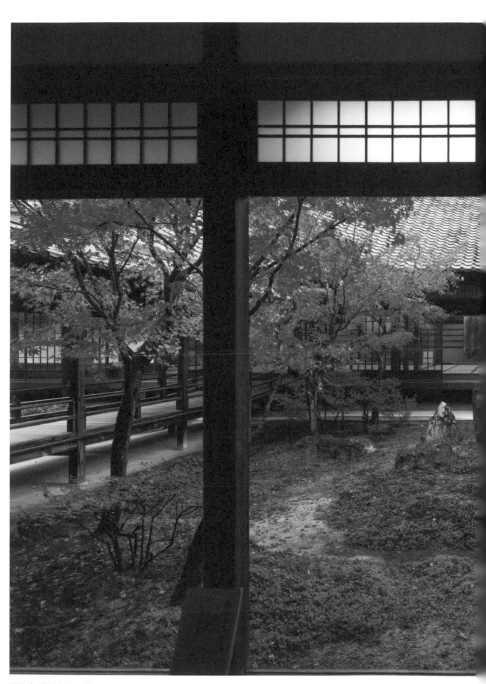

建仁寺 潮音庭的三尊石

最好能讓觀賞者受檐廊擷取的畫面吸引，忍不住一探究竟。」望著這座庭園，

老師的這番話真是令人點頭如搗蒜。

端坐在檐廊上，除了欣賞映入眼簾的風景，想像戶外的全景也是一種享

受。

◆ 建仁寺 ──

臨濟宗建仁寺派的總寺院，開山祖師為榮西禪師，由鎌倉幕府第二代將軍源賴家於鎌倉時代一二○二年（建仁二年）所創，寺名源自當時的年號。開山祖師榮西禪師從中國帶回茶種，令原本不喝茶的日本人培養出飲茶習慣，人稱「茶祖」。方丈房前庭「大雄苑」為枯山水式庭園，白砂象徵的汪洋上，布置了七、五、三共十五塊庭石。此庭同樣美不勝收，不容錯過。

地址／京都市東山区大和大路通四条下ル小松町【地圖Ⓖ】

參觀時間／10點～17點關門（11月1日～2月底為16點30分關門）

59

5 令人泛淚的庭園
——東福寺、重森三玲之庭

望著庭園落淚的兩名外國人

你曾經望著庭園流淚嗎？

我有過很感動、覺得很幸福的經驗，倒是還沒有哭過。

為外國遊客導覽庭園至今，我遇過兩個望著庭園泛淚的人。巧的是，她們參觀的剛好是同一座庭園，叫「小市松庭園」，是京都東福寺的北庭，以美麗的石塊與青苔構成的市松圖案（棋盤狀格紋）聞名。

其中一名望著庭園流淚的，是五十二歲的英國女士。她拉拔兩個孩子長大，正要享清福時，先生卻和店裡的女員工外遇，搬出家裡並與她離婚。後來，她歷經了摘除子宮的大手術，五十歲時考進園藝學校，學習園藝。她是個

60

熱情大方的人，屬於標準的「愛聊天的英國大嬸」，然而一看見這座庭園，她的眼淚竟當場撲簌簌地掉了下來。

我問她為什麼要哭，她說：「看著這座庭園，就覺得它彷彿在安慰我『這一路走來，妳並沒有錯』，我感到如釋重負，眼眶就紅了……」

另一名是四十七歲的丹麥女士。她是一位單身的時尚女性，四十歲後再度進入研究所攻讀碩士學位，成為兒童心理醫生。她父親早亡，一直以來都是她在陪伴母親。

望著這座庭園，她也淚眼汪汪起來。原因同樣是「我覺得肩上的擔子都卸下了，多年來的辛苦總算值得了……」

或許這是走過人生五十載，嘗遍酸甜苦辣後才能領悟的心境吧。

倘若「痛苦」、「悲傷」的經歷，最後會讓人具備一顆「與美深深共鳴的心」，那麼飽經風霜倒也值得。

61

代表昭和年代的園藝大師

令人泛淚的這座東福寺庭園，是在一九三九年（昭和十四年）由重森三玲這位昭和園藝大師所打造。當時三玲四十三歲，這是他除了自家以外第一個設計的作品。年過中旬才初次創作庭園，可謂大器晚成。

年輕時的他在美術大學攻讀日本畫，二十六歲時原本想創立文化大學院，卻因為關東大地震而放棄。三十幾歲時想要推廣新興插花，但宗師（家元）制度根深蒂固，令他遭遇了重重阻礙。

一九三四年（昭和九年）因室戶颱風來襲，京都許多庭園都荒廢了。為了修繕復原，四十歲時他親自走訪日本各地的庭園實地觀測。太太則將自家出租，籌措調查費，給予他經濟上的支持（包含前一年剛誕生的小寶寶在內，那時他一共有四個孩子）。

三玲實地觀測的庭園多達五百處，還出版了共二十六冊的《日本庭園史圖鑑》。

東福寺的和尚因此委託三玲擔任庭園設計師。三玲也不負所托，令此庭成了他的畢生代表作。

三玲的作品備受世人喜愛。後來他又設計了超過兩百座庭園，但過程並非一路順遂，而是歷經了許多迂迴曲折的人生關卡。

他晚年曾說：「我已經造不出超越東福寺庭園的作品了。」或許是因為他當年已將全副熱情都傾注在東福寺庭園的作品了。即便時隔超過七十年，重森三玲的熱情仍透過庭園表露無遺，也難怪歷經滄桑的人見了會忍不住垂淚。

東福寺的方丈庭園

東福寺是鎌倉時代所建的臨濟宗東福寺派的總寺院。

環繞東福寺本院方丈間的四座庭園，皆出自重森三玲之手，稱為「八相之庭」。二〇一四年（平成二十六年）列為國家指定名勝後，改名「國家指定名勝 東福寺本坊庭園」。

63

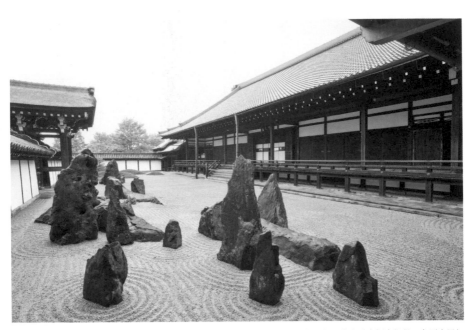

東福寺 方丈庭園 南庭（東福寺提供，左頁亦同）

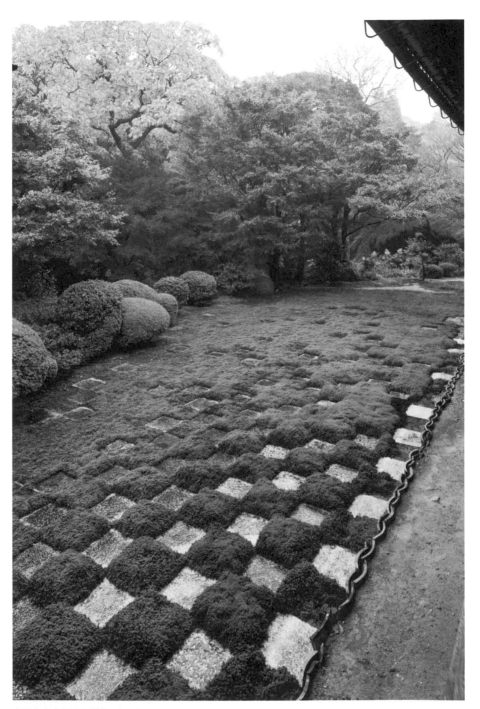

東福寺 方丈庭園 北庭「小市松庭園」

首先映入眼簾的是走廊右側的東庭。排列成杓子狀的七塊石柱代表北斗七星，後面兩排參差的灌木籬笆象徵著銀河。如此浪漫的構想，在其他日本庭園可是看不到的。

這些三石頭圓柱原本用於東司（洗手間）。之所以排成杓狀，據說帶有禪僧以杓舀水潔淨身心的涵義，從這裡便能感受到重森三玲的巧思。

方丈庭園最有看頭的就是連綿起伏的石組了。三玲將長達六公尺的細長石塊橫放、嶙峋的石頭豎起，創造出其他庭園罕見的狂放景觀。此景象徵著長生不老仙人居住的世界，將矗立於驚濤駭浪中的蓬萊山塑造得維妙維肖，展現出濃濃的神仙思想。代表京都五山的假山，也讓這座庭園更妙趣橫生。

重森三玲雖然是一位前衛的作庭家，但他具備豐富的實地測量經驗，對數據瞭若指掌，深知以什麼樣的距離布置庭園會最美。他的設計全都是基於實測數據與遊覽庭園的經驗而來，絕非毫無章法亂擺一通，這也是他對先人庭園致敬的方式。

繞到建築後方，就是令人落淚的北庭「小市松庭園」。石塊與青苔相映

成趣，愈往遠方石塊愈少，逐漸消失。一說這象徵著佛教誕於西方、遠播至東方，另一說認爲這是三玲在展現他心愛的楓紅散落於青苔時的美景。

此庭使用的石塊原本鋪設於敕使門到方丈房之間，三玲將之回收後賦予了它們新面貌，透露出藉由老建材，將先人歷史融匯於庭園的巧思。

棋盤狀的石塊逐漸朝遠方消失，美得令人嘆息，看再久也不膩。如此巧奪天工的設計，只有對距離感的掌握恰到好處的三玲才做得到。

我還不曾望著這座庭園流淚，或許是人生閱歷不夠，尚未達到那種境界吧。但願有天當我望著這座庭園，回顧自己的人生，也會落下感動的淚水。

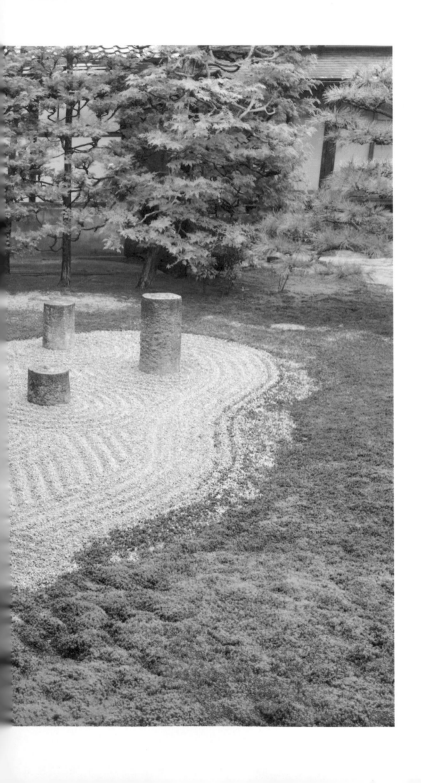

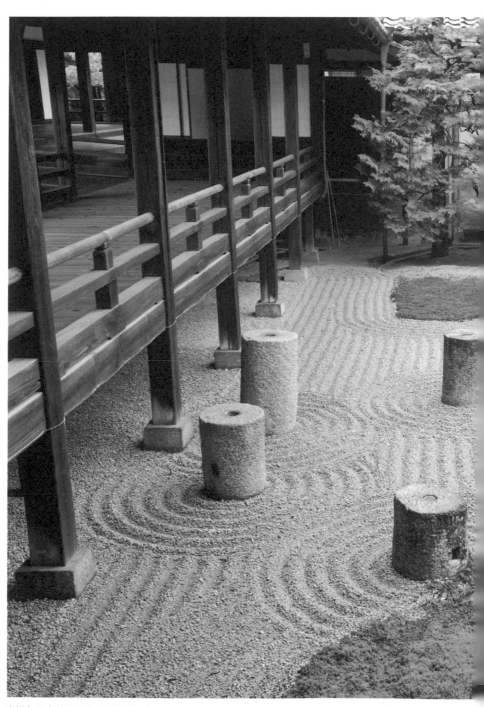

東福寺 方丈庭園 東庭（東福寺提供）

◆ 東福寺 ────

臨濟宗東福寺派總寺院，京都五山之一。鎌倉時代，由攝政藤原道家（九條道家）所創，並恭請自宋朝回國的禪僧圓爾擔任開山祖師。諸佛堂曾數度因戰事失火而焚毀，但也屢次重建，保留了象徵禪宗伽藍的三門（國寶）等室町時代珍貴建築，同時也是名聞遐邇的賞楓景點。

重森三玲打造的「龍庭」，以石組展現了龍在烏雲纏繞之下，自海中一飛衝天的景象。

地址／京都市東山区本町15丁目778【地圖①】

參觀時間／9點～16點（4月～10月底）、8點30分～16點（11月～12月上旬）、9點～15點30分（12月上旬～3月底）

70

6 「醉石」庭——光明院

庭園引人入勝之處在於「石」

「一座好的庭園」，除了設計美觀，種植適合當地的植物以外，最重要的就是「是否有好好保養」。

只有完成時美觀，可稱不上好的庭園。若設計時沒有考量到多年後的管理，也不過是曇花一現。美國園藝設計師茱莉‧莫爾‧梅莎比（Julie Moir Messervy）也曾說：「設計庭園時，必須連種好的樹掉下最後一片葉子都考慮進去。」

明治神宮的森林也是當時的學者考量到百年後的自然環境，以在都市也能茁壯的栲樹、橡樹等常綠闊葉樹為主所規畫出來的。預測多年後的植物樣貌，思考與周遭環境調和與否，一座好的庭園設計才算大功告成。

大家口中美輪美奐的日本庭園，在維護管理上其實都很優秀。枯山水庭園

71

乍看能輕鬆保養，卻得定期畫出波紋、頻繁照顧青苔以及去除雜草，否則就會雜亂無章。看似簡單的環境，卻得下好一番功夫整理。事實上，打理禪寺庭園原本就是禪僧修行的一環，灑掃院落、照顧植物，可以清心，亦能提昇自我。

日本庭園之美還有另一大關鍵。那就是「石」。

使用好的石頭，能提升庭園的格調。除了石頭以外，有一座美觀的石燈籠或手水鉢（洗手的水池）也能讓庭園更引人入勝。

庭園的奧妙，就在於石。

我只要一見到石頭和石燈籠很漂亮的庭園，就會望得出神。我把這稱為「醉石」。最令我「醉石」的日本庭園，除了先前介紹過的夢窗國師所設計的西芳寺枯瀑石組，就屬重森三玲所打造的光明院庭園了。這兩座庭園皆以石為主角，從中可以感覺到非常驚人的能量。

以下就來聊聊這兩座庭園的石頭究竟妙在何處，為何令我如癡如醉吧。

又見西芳寺庭園——對古墳石的堅持

西芳寺的枯瀑石組並未引水，而是純粹以石組展現瀑布奔流之姿。明明身在乾涸無水的半山腰，看著看著，竟彷彿有潺潺流水浮現，原因就在於石頭的挑選及組合實在太過巧妙。

這些嶙峋的石塊歷經風吹雨打、青苔覆蓋，長年累月下來已與周遭風景融為一體，彷彿連石頭都在累積修為。

夢窗國師為了打造枯瀑，使用了附近古墳的石塊。在現代，破壞神聖且歷史悠久的古墳是罪不可恕的，但在當時，人們認為藉助古石富含的神力，能讓庭園更加莊嚴。夢窗國師使用古墳石塊打造的枯瀑之所以神聖，可以說都是歸功於石頭。

國師大費周章使用古墳石塊，只為打造出更壯麗的枯瀑石組，用心表露無遺。透過古石體驗國師呈現的世界實在很有意思，一站到枯瀑前，七百年前的創作思維便歷歷在目，彷彿歷史悠久的美妙畫作或樂曲般，教人為之動容。

再加上歷經光陰淘洗，時過數百年，石頭也產生了韻味，看起來更富有禪意。

這就是石頭引人入勝之處。

光明院庭園──只靠石頭呈現光影之美

光明院是東福寺的塔頭，位於從南門步行約五分鐘處。寺院內的「波心庭」為一九三九年（昭和十四年）由重森三玲所打造。

為了呼應光明院這個寺號，庭內的石頭排列成直線，象徵著從三塊三尊石綻放的光芒。與其他庭園相比，此處石塊雖多卻不紊亂，顯得井然有序，這是因為三玲深知什麼距離看起來最美，石塊位置都是精心安排好的。

僅以石塊便能呈現光芒萬丈的模樣，手藝實在高超。

第一次來到這座庭園時我感到無比震撼，彷彿看見光芒照亮了院落。我佇立良久，望著前所未見的風景不能自已，訝異石頭竟然能如此美麗。

重森三玲將石組這種日本古來的傳統技術重現於昭和年代，並使其昇華、進入了藝術殿堂。

他對石頭有著非比尋常的執著。位於京都大學附近的自家枯山水庭園（現「重森三玲庭園美術館」）由他親手操刀，據說他對三尊石石組不太滿意，庭園落成後還數度整修。每次整修都要將起重機停在圍牆外（因為開不進家裡），操控起重機更換石頭。但聽說他還是不滿意。

這座「波心庭」使用的石塊全都直挺挺的，因為三玲認為「石組本該矗立」，所以他特別喜歡讓石頭立起來。

此外，三玲也以白砂呈現海洋，以青苔象徵沙灘。這座庭園的沙灘曲線格外優美，將他設計線條的特長發揮得淋漓盡致。這是三玲個人的獨特曲線，任誰都模仿不來。

他打造的曲線摩登優雅，宛如一幅畫作，身為藝術家對於畫面比例的美感，在這些線條中表露無遺。

埋在青苔裡的碎石象徵著沙灘上的浪花。以碎石呈現浪花，實在雅趣十

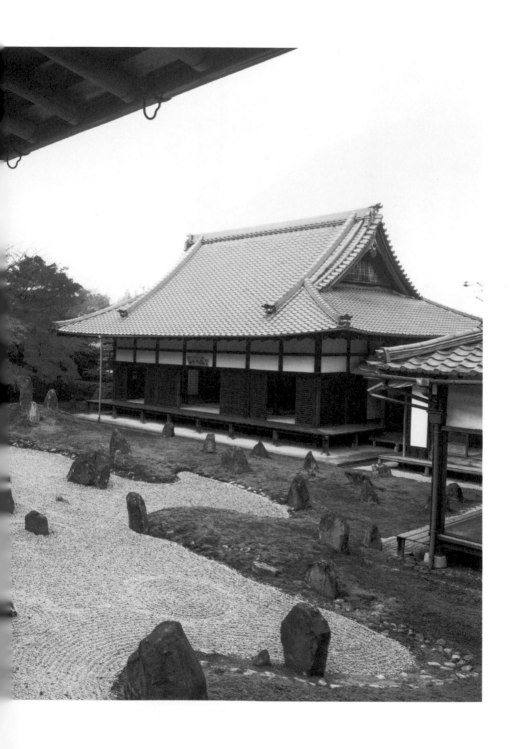

光明院 波心庭

足。一般的庭園造景都是鋪碎石象徵沙灘，但三玲卻是以苔蘚來呈現，用碎石塑造出浪花打到海岸上的風景。

石頭除了可以當主角，也能搖身一變成爲妝點風景的小道具。只要石頭運用得巧妙，庭園便會引人入勝，而重森三玲正是運用石頭的高手。愈是欣賞他那對石頭無一不講究的庭園，就愈是醉石。

庭園後方設有皐月杜鵑等杜鵑花的大刈込（註）。所謂「大刈込」，就是將多種樹木混植後修剪而成的籬笆。每到五月這裡便會姹紫嫣紅、花團錦簇。

波心庭雖然以楓紅而聞名，但請務必五月前去一遊。於五月造訪，便會明白三玲運用石頭與植物的手法有多麼高超。粉紅花海中浮現的石頭光芒，必能照亮觀賞者的心，令人海闊天空。

希望大家都能到此庭體驗一下「醉石」的感受。

註：刈込，指把植物修剪成圓形或方形的形狀。

◆ 光明院──

東福寺塔頭。一三九一年（明德二年），由禪僧金山明昶開創。方丈房前的庭園名為「波心庭」，為池泉式枯山水，沙灘狀的枯池上安放著三尊石組。後方的皐月杜鵑等杜鵑花大刈込呈現雲朵狀，傾斜的雲端設有茶亭「蘿月庵」（非公開）象徵著明月昇起。

此處並非觀光寺，而是檀家寺，故遊園時須輕聲細語、避免喧嘩。除了檀家（施主）以外，閒雜人等不得進入墓園。布施時每人須捐獻至少三百日圓置於竹筒中。

地址／京都市東山区本町15-809【地圖①】

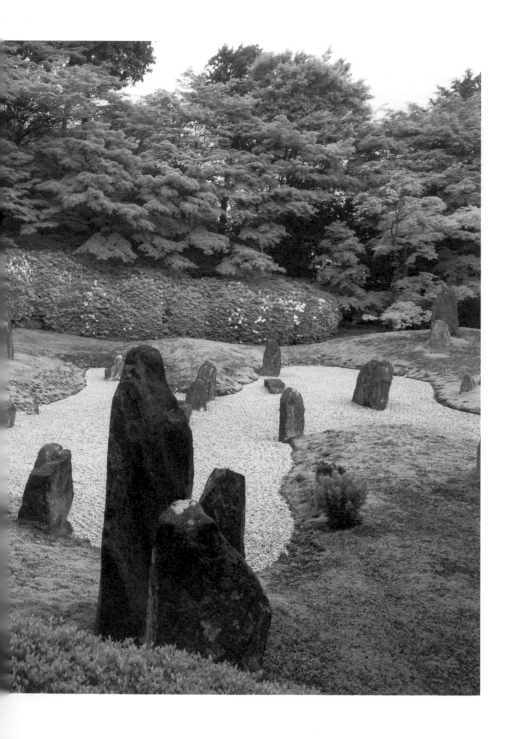

光明院 波心庭的皐月杜鵑大刈込

7 南禪寺與湯豆腐的回憶

丹麥人討厭的食物？

這是發生在我替丹麥園藝協會導覽京都庭園時發生的事。那是一趟狂粉之旅，協會成員各個都熱愛日本庭園和植物，希望一週內所有行程都排去參觀庭園。我能講解日本庭園、也能介紹植物，因此他們便找我當導遊。

令我驚訝的是，參加的人幾乎都超過六十歲。丹麥是個社會福利完善的國家，儘管工資有一半得充當稅金，但退休後保證能領回年金。這群從工作崗位退休，興致高昂打算逛日本庭園逛個過癮的老爺爺老奶奶們，一團約有二十人，浩浩蕩蕩來到了日本。

他們對日本庭園興致勃勃，也很認真聽我講解，為他們導覽十分愉快。丹麥人各個開朗健談，且熱愛討論。他們討論並非為了爭個高下，而是單純喜歡高談闊論，冬天時大夥甚至會聚在一起，點蠟燭聊上一整晚。

但對於新事物，他們也會害怕，因此凡事都得講清楚，包括可以去哪裡走走、以及可以吃什麼。餐點也是非得等我全部講解完，否則誰也不會開動。不過，我和這個開朗、和善的銀髮團十分投契，每天都和樂融融地一起逛庭園。

這趟旅程進入後半段時，我心想差不多該帶他們去吃京都美食了，便介紹大家到了岡崎知名的湯豆腐店。為了讓大家品嚐一下京都道地的可口豆腐，我預約了湯豆腐套餐，主菜是一鍋滿滿的湯豆腐。我照慣例講解吃法，大家看到新奇的菜色，全都躍躍欲試。可是吃到一半，卻都不動鍋裡的豆腐。明明田樂燒和天婦羅都吃了，偏偏湯豆腐卻只咬一口便放著。

我問大家怎麼不吃呢？每個人都說：「豆腐沒有味道！」我又解釋了一次，強調豆腐要沾醬油或醬料來吃，但他們還是覺得豆腐本身沒味道，吃不下去！結果，明明是湯豆腐套餐，離席時卻留下了大量的湯豆腐，我只好不停向店家賠不是……

旅途最後一天晚上，大家在餐廳舉行了回顧旅程的餐敘，紛紛向我致謝，過程溫馨愉快。途中，一名成員開了司儀玩笑，司儀笑瞇瞇地回答：

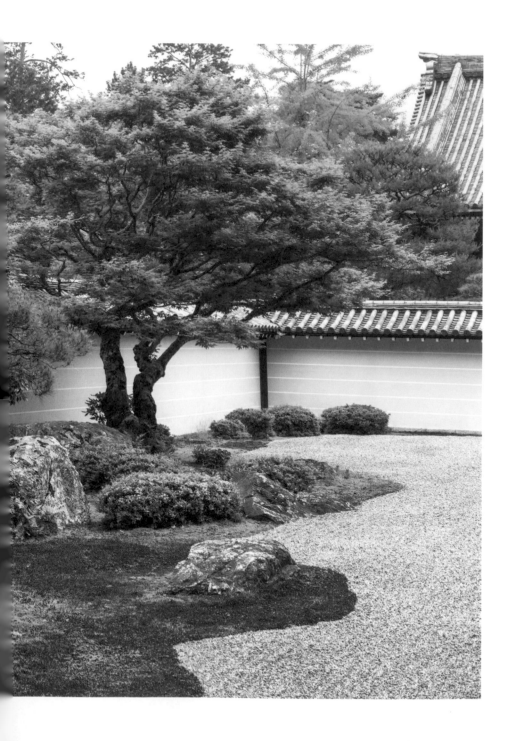

南禅寺　方丈庭園

「你再放肆，小心我餵你吃豆腐哦～！」在座所有成員都異口同聲地大喊：

「Noooooooo～～！」笑得人仰馬翻。想不到豆腐已經變成一種哏了！對丹麥人而言，豆腐是這趟旅程中最「雷」的食物。這件事令我深刻體會到，招待外國朋友用餐有多麼困難。畢竟日本人愛吃的食物，未必會合外國人的口味。

從這間充滿回憶的湯豆腐店走一會兒，便會抵達南禪寺。儘管豆腐令人搖頭，南禪寺的方丈庭園卻教人心花怒放，緊緊抓住了丹麥人的心。

方丈庭園的中國故事

南禪寺方丈庭園相傳由小堀遠州（一五七九年至一六四七年）於江戶時代初期打造，為枯山水庭園。

小堀遠州是安土桃山時代至江戶時代前期活躍的大名、茶人、建築家、作庭家，可謂多才多藝。他在江戶時代擔任「作事奉行」，這個職位類似現在的建設大臣，江戶幕府主要的建築物和庭園都是在他的指揮下建造。

86

他將基督教傳教士帶來的西洋技術，運用於打造庭園。不但設計出花圃、草坪，自家孤篷庵還有一座以噴泉原理打造的虹吸式水手鉢。

南禪寺方丈庭園的主題「虎渡子」為中國民俗故事，相傳「雌虎生了三頭小老虎，其中一隻是彪（惡虎）。彪一直想吃掉另外兩隻小老虎，於是雌虎在渡河時總是小心翼翼，絕不讓小老虎與彪獨處。」此庭便是基於這個故事設計而成。從方丈間望向庭園，左側先是布置了一顆大雌虎石，接著陸續有幾顆較小的石頭。這種結構運用了「透視法」，能為庭園創造景深，讓空間看起來比實際上更寬敞。

驚人的是，位於庭園背後的「線塀」（日文為筋塀，是一種畫有白色水平線「定歸線」的土牆，常用於御所和門跡寺院，白線可依格式增加，最多五條。南禪寺的線塀便有五條線）手法。這道線塀是朝遠方逐漸變矮的，儘管以肉眼幾乎看不出來，卻與石頭一樣高度逐漸降低，藉此營造透視感，讓庭園顯得更寬敞。

規畫庭園時著重視覺效果，令遊客大吃一驚，表現手法教人讚嘆。遠州似

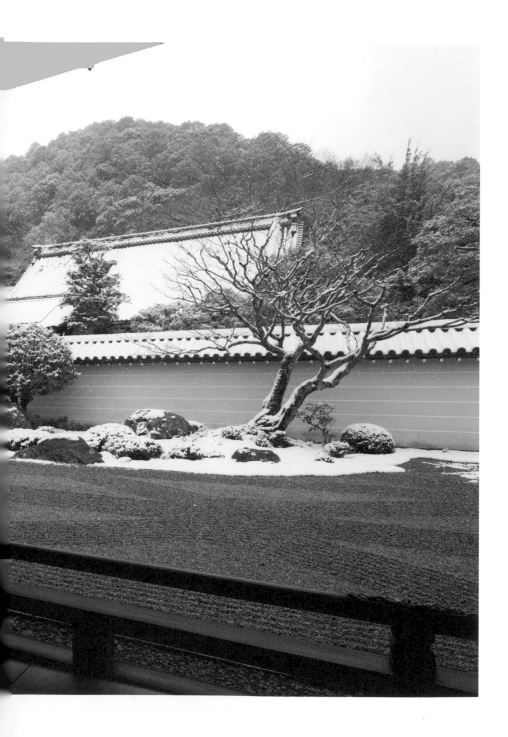

南禪寺 雪中的方丈庭園

平很喜歡透視法，因此在許多地方都運用了這種技巧，不難想像他是個喜歡新奇事物，且勇於嘗試的人。

他也喜愛繁榮的王朝文化與中國文化。或許就是因爲他廣納百川、汲取各文化的優點，才薈萃出了獨到的美學「麗寂」（註）吧。他那不分國家，熱愛一切美好事物的心，令他創造出了美輪美奐的庭園。

乍看普通的枯山水庭園，一旦明白運用了哪些表現技巧，便更加引人入勝了。丹麥團的成員也對這座庭園的透視法欽佩不已，儘管法國庭園等西洋園林建築也有採用透視法，但平平是透視法，這座方丈庭園自由奔放的呈現手法，對丹麥人而言卻很新奇。

簡單的空間，僅以石頭、白砂、青苔和精挑細選的樹木組成。庭園左方有許多吸睛的布置，但我卻對右方情有獨鍾，刻意的留白餘韻無窮，締造出永恆的時光。四次元世界裡有所謂的「時間軸」，待在這兒，隱約便能明白那種概念。我想這一定就是遠州想傳達的理念吧。他揮揮衣袖留下的庭園，連四百年後的丹麥人都爲之動容呢。

◆ 南禪寺

臨濟宗南禪寺派總寺院。一二九一年（正應四年）由龜山法皇所創，無關普門（大明國師）擔任開山祖師。室町時代盛極一時，名列「五山之上」。

為日本第一座敕願禪寺，地位崇高。除了三門、方丈以外，水路閣也是不容錯過的看點。人稱「虎渡子」的大方丈前庭，相傳出自小堀遠州之手，為著名的江戶初期代表性枯山水庭園。此外，小方丈的襖繪──狩野探幽筆下的「水吞虎」也遠近馳名。

地址／京都市左京区南禅寺福地町【地図Ⓑ】

參觀時間／8點40分～17點（12月1日～2月底至16點30分為止）

註：日文為「綺麗さび」，表示在「侘寂」的世界加入華美的元素，小堀遠州追求的「麗寂」世界是較不完全狀態之美的「侘寂」更加精緻無暇的美學，也反映了時代的變化。

8 日本人與櫻花
——平安神宮「神苑之庭」

想在加拿大賞櫻，卻……

說到春天就會想到櫻花。對日本人而言櫻花別具意義，唯有櫻花盛開，我們才會覺得春天眞的來了。但在其他國家，卻是由不同植物擔任春天的信使。

例如中國就是梅花。其實日本在奈良時代，也是由梅花象徵春天。我問過中國朋友，他說一聞到梅香撲鼻，就會精神一振，覺得「春天到了！」另一方面，對英國人而言，春天的信使則是一種叫做英國藍鈴花的藍色小花。英國人只要見到森林裡開滿一整片藍鈴花，就會雀躍不已，心想「春天來啦！」

這是我在加拿大園藝學校留學時的故事。加拿大的春天來得晚，櫻花要到五月才盛開。我一早便興匆匆地做了賞花便當，捏好飯團、備妥配菜，想邀大家一起到櫻花樹下賞櫻。正當一切準備就緒，要從宿舍徒步約十五分鐘去櫻花

92

行道樹時，加拿大同學們卻嫌走這麼遠去吃便當太麻煩，最後竟然一出門就在宿舍後方的餐桌上吃了起來。

從頭到尾只有我一個人在嘔氣。對加拿大人而言，大老遠走去櫻花樹下賞花、野餐，簡直匪夷所思。就連讀園藝學校、熱愛植物的人都這麼認為了，其他人想必更興趣缺缺。

「春天就是要在櫻花樹下賞櫻！」堪稱日本特有的文化。或許因為我是日本人，所以見到櫻花盛開而不賞櫻，便渾身不對勁吧。所謂文化、習俗，大多是基於小時候的回憶而來。長大後刻意重現童年回憶，也是對文化、習俗的一種傳承。

這場加拿大賞櫻大會還有後續。因為我實在太不高興，之後又買酒補開了賞花宴。入夜後我在櫻花樹下點起小燈，張羅了喝啤酒和日本酒的酒席，這次大家倒是很捧場。

對加拿大人而言，在戶外小酌是一種至高無上的享受。原則上除了特定場所，加拿大禁止於公眾場合飲酒，戶外能喝酒的地方通常只有酒吧露台。因此

一面賞花一面小酌，對他們來說應該很新鮮。

這項活動因為備受歡迎，在我畢業後，每年春天也都會舉辦「賞花宴」。

看來熱愛小酌的加拿大人，已經接受了一面賞花一面飲酒的日本文化呢。

大放異彩的園藝師——小川治兵衛

東京最具代表性的櫻花就是染井吉野櫻了。這是一種很燦爛、夢幻的櫻花，一年花期只有短短一週，格外受到日本人喜愛。

染井吉野櫻的學名為「Cerasus × yedoensis (Matsum.) A.V.Vassil. 'Somei-yoshino'」，是江戶末期至明治時期住在東京染井村的植樹工匠改良的品種，由日本原產的江戶彼岸櫻與大島櫻交配而成，因此所有的染井吉野櫻都是同株複製品。染井吉野櫻在當時大為風行，從明治中期開始，東京的每個角落都能見到它的蹤影。學名裡的「yedoensis」，也包含了江戶（yedo）的拼音。

現在就連預測花期都是以染井吉野櫻為準，提到賞櫻也一定就是染井吉野

櫻，可見它是日本人最喜愛的櫻花了。

相對的，京都的櫻花就是枝垂櫻了。京都寺院的風景與舞伎髮飾般優雅垂落的枝垂櫻相得益彰，圓山公園的「祇園枝垂櫻」便是京都的象徵樹。這棵枝垂櫻是一九五九年（昭和三十四年）三月六日種植的第二代，母株爲樹根蔓延達四十公尺的參天巨木，樹齡逾兩百年，但已於一九四七年（昭和二十二年）枯萎，改由從種子培育的第二代繼承。

二○一五年春天JR東海的海報「對了，去京都吧！」用了平安神宮的神苑當背景。在那兒，就能欣賞到枝垂櫻映照於池面上如夢似幻的美景。

平安神宮爲一八九五年（明治二十八年），平安遷都千百年紀念祭時所建，以八分之五的尺寸重現了位於平安京的朝堂院。明治時代以後，首都遷至東京，爲了重振失去活力的京都，政府便舉辦了「內國勸業博覽會」，並配合活動打造了平安神宮，以茲紀念。

爲這座神苑設計庭園的人是小川治兵衛。

他是明治時代至昭和初期大放異彩的園藝師，跳脫了傳統園藝師的框架，

95

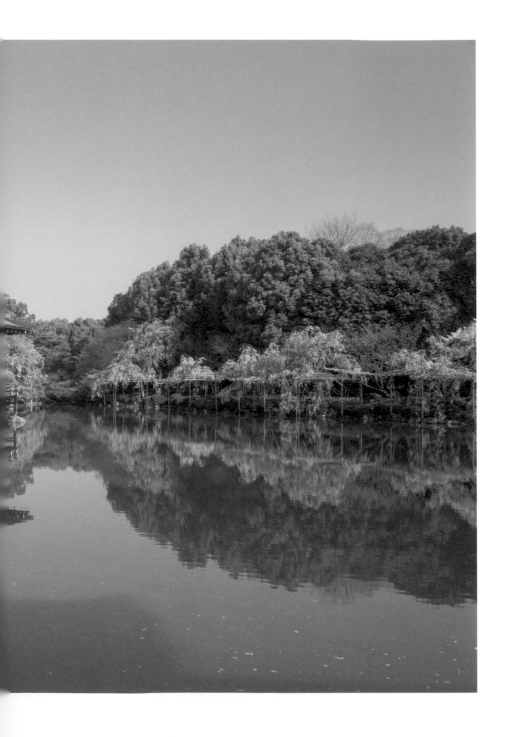

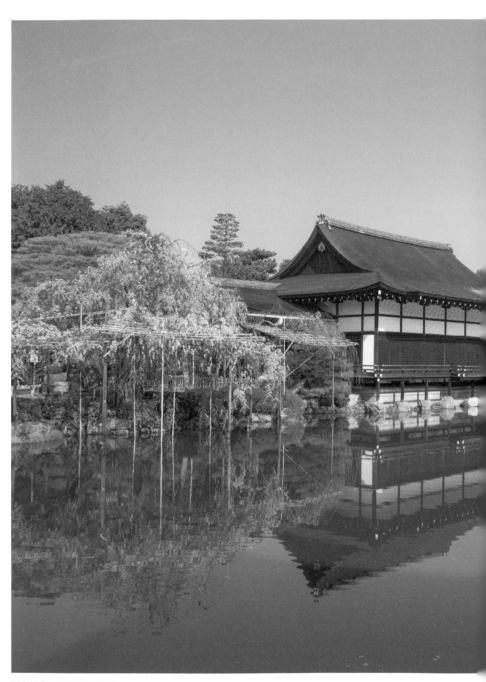

平安神宮 東神苑的枝垂櫻

以「園藝企畫暨設計師」的身分，打造出了嶄新的園林建築。小川治兵衛之所以能創作出這麼多庭園，可以說都要歸功於軍人政治家山縣有朋的賞識。

小川治兵衛原為山縣有朋欣賞的園丁，有朋接二連三提出新的庭園構想，治兵衛則按照有朋的想法打造，創造出符合明治新時代潮流的近代庭園。

例如山縣有朋在京都的別墅「無鄰菴」種植草坪、蓋了一座日西合壁的庭園。這座庭園以當時最先進的技術打造，還從琵琶湖疏水引水入庭，令世人大為驚艷，因此建造平安神宮神苑時，小川治兵衛便獲得提名，由他負責設計庭園。小川治兵衛出色地完成了任務，之後又陸續參與帝國京都博物館、京都府廳、圓山公園的改良工程，以及多起公共造園案。

他從園丁轉變為庭園設計師，一切皆始於與山縣有朋的搭檔。關於兩人合作無間創作的「無鄰菴」，在第十六章「山縣有朋與小川治兵衛對庭園的熱情」會再詳述。

明治時代的主題遊樂庭園

平安神宮的神苑必須付費才能參觀，因此人煙稀少，能在靜謐的氛圍下欣賞枝垂櫻。每到櫻花季，京都便人山人海，這裡則難得清幽。藍天下，櫻花映照在東神苑的池面，美得教人屏息。

最吸睛的景點莫過於架在東神苑中的橋殿「泰平閣」了。這是在大正早期從京都御所遷移過來的，造型簡單優雅，池中的倒影亦如夢似幻，令人看得出神。在有屋頂的橋中，它與東福寺的「通天橋」、涉成園的「回棹廊」齊名，同樣美輪美奐。

這座橋真的可以行走，從橋上眺望的庭園風景也很特別，看起來更為遼闊。橋上還貼心地備有座椅，可以坐在那兒悠閒地欣賞櫻花，觀察池子裡游泳的鯉魚及烏龜，享受明媚的春光。從如詩如畫的橋上眺望櫻花，應該是在京都獨一無二的體驗吧。

另一處不容錯過的景點是「臥龍橋」，「臥龍」指的是睡臥的龍。此處雖

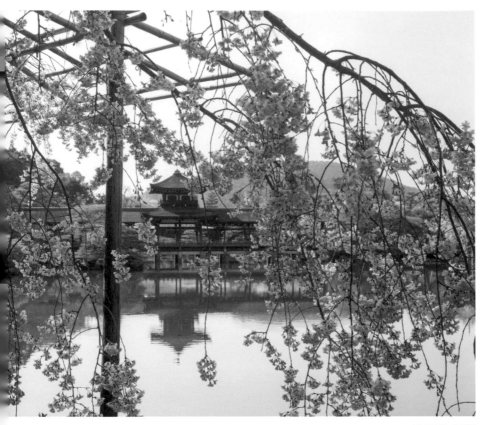

平安神宮 泰平閣

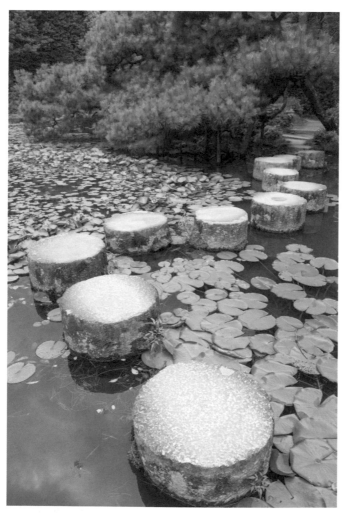

平安神宮 臥龍橋

名為「橋」，實際上是布置在池塘裡的圓形石頭，可以踩在上面通過。這些圓石是從豐臣秀吉時代三條大橋與五條大橋的橋桁、橋墩的石柱而來，踏著歷史悠久的石頭一路跳到對岸，別有一番樂趣。

小川治兵衛不只是單純地設計庭園，還令遊客能體驗京都的歷史風情，讓庭園從各個角度眺望皆賞心悅目，宛如一座好玩的遊樂設施。他捨棄過時的價值觀，塑造出充滿創意、符合明治新時代潮流的庭園。這也是山縣有朋教導過他如何自由設計空間，才有的成就吧。

神苑既然曾是博覽會的庭園，或許當初真的是以主題樂園的方式在規畫。

希望大家都能來這裡走走，欣賞明治時代最棒的遊樂庭園與最美的櫻花。

◆平安神宮

一八九五年（明治二十八年），於平安遷都千百年紀念祭時所建，祭祀實行平安遷都的桓武天皇，以及最後一任住在平安京的天皇——孝明天皇。社殿模仿平安京大內裏的正廳，神苑面積達三萬三千平方公尺，為池泉迴遊式庭園，從琵琶湖疏水引水。每年十月都會舉辦京都三大祭之一——時代祭。

地址／京都府京都市左京區岡崎西天王町97【地圖Ⓑ】

參觀時間（神苑）／8點30分～17點（有時會依季節調整）

9 大河內山莊之夢

昭和巨星以私人財產打造的庭園

嵯峨、嵐山是美麗庭園的寶庫。

夢窗國師的天龍寺庭園、楓紅如夢似幻的寶嚴院與祇王寺、紅葉時期才開放的厭離庵……每一處都美不勝收、清幽雅致。

這裡自古風光明媚，早在平安時代，貴族文人便紛紛於此興建山莊和寺院。厭離庵原本為小倉山莊，相傳藤原定家就是在這裡編纂百人一首。如此遠離塵囂的地方，確實適合靜心挑選詩歌。

青山、碧水，清新的空氣與涼爽的氣候，自千年前便擄獲了古人的心。

可如今，嵐山已經完全變成了觀光景點，每到旅遊旺季，渡月橋一帶便擠得水洩不通，想徒步過橋只會一身狼狽，徹底破壞了渡月橋這個美麗的名字。

不過，倒是有一條小徑，可以欣賞到寧靜悠遠的風景。

這條有名的嵯峨野竹林小徑，一踏進去便別有洞天。蒼翠的竹林與竹牆一路綿延，四周萬籟俱寂，靜得連竹葉的沙沙聲都一清二楚。來到這兒，彷彿穿越了時空。

沿著竹林小徑直直地走，會看到一棟悄然佇立的屋舍。這裡只掛著一塊小小的木頭匾額，很容易誤以為是民房而錯過。其實這是「大河內山莊」，門的另一頭有一座美麗的庭園，卻鮮為人知，堪稱嵐山的祕境。

大河內山莊原為大河內傳次郎（一八九八年至一九六二年）的私人宅邸。他是昭和初期的大銀幕巨星，那時能當上電影演員的人本就鳳毛麟角，在那之中，他又是主演超過一百部電影的超級巨星。

傳次郎的代表作為【丹下左膳】，單眼獨臂的冷酷劍客是他最成功的角色。他來自九州，在那個電影從默片轉為有聲片的時代，他以豐前腔詮釋名言「唉呀呀，吾姓丹下，名左膳！」而逐漸走紅。接下來要說的故事，可以看出他為人多麼海派。

大河內傳次郎於一九三一年（昭和六年）買下嵐山的一座山頭，那時他已

經是家喻戶曉的電影明星，年僅三十四歲。

這麼做為的是找一處離太秦製片廠較近，能眺望保津川與小倉山、一覽京都市內風景的地點，建造屬於自己的山莊與庭園。傳次郎買下的山頭面積達兩萬平方公尺，六十四歲過世以前，他大半的電影酬勞都投注於此，只為持續打造理想的庭園。他自己也與園藝師一同開山闢土，設計庭園。

當時演員的酬勞與一般人的薪水相比，或許稱天價也不過。這座以傳次郎大半資產打造的庭園，除了滿是他心愛的事物，也四處可見他對庭園的熱情。

庭內將他的個人興趣表露無遺，別有一番趣味。例如，景色優美的地方總是隨性地擺著石長椅，矗立著他蒐集的美麗石燈籠。

傳次郎一定是個極有品味的人，從整座庭園流露的雅致氛圍可見一斑。

美麗的敷石與飛石

漫步庭園時（尤其回程的坡道）會見到許多美麗的「霰零」（あられこぼ

し），而傳次郎的品味也體現在這些敷石上，參觀時不容錯過。

「霰零」是一種彷彿撒了一地霰餅，由許多不同顏色、形狀的天然小石頭鋪成的石道。霰零必須渾然天成，不能用人工敲碎的石塊，還得避免十字形的接縫，否則會觸霉頭。園藝師在這種種限制之下，除了得將天然石頭鋪得漂亮，石道兩側的線條也要整齊。這需要極高超的技術，非常考驗園藝師的功力。

庭內大量鋪設了霰零，小石頭拼出的紋路很漂亮，每一條敷石都美得彷彿藝術品。相信傳次郎一定很喜愛這些霰零。望著綿延不斷的敷石真是一大享受……不知不覺就出了神。

庭園裡我最喜歡的地方是通往茶室「滴水庵」的青苔楓葉庭。每到新綠與紅葉的季節，踏著飛石通過楓林，總是令我雀躍不已。這道飛石並非置於庭園中央，而是偏向右側。左邊可以走過去，欣賞林立的楓樹，這應該是傳次郎為了讓庭園看起來更美而刻意規畫的吧。

此外，這道飛石並不筆直，而是帶有一點弧度。弧度拿捏得剛剛好，讓人

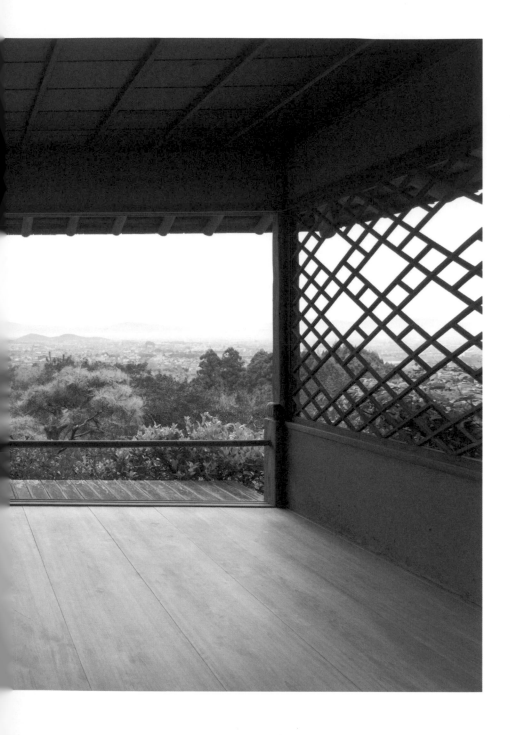

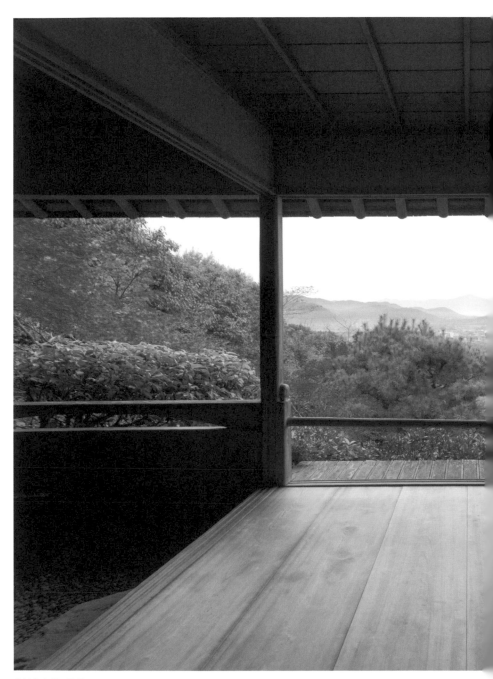

大河内山荘　眺望

可以悠閒地漫步庭中。能讓散步者（遊客）樂在其中，想像園藝師的初衷與巧思，便稱得上是一座成功的庭園。

一面觀賞庭園，一面步向茶室，彷彿望著電影裡的一幕，這正是演員才設計得出來的視覺效果。

腳底是一整片青苔毛毯，陽光從葉隙灑落，照得嫩綠色的苔蘚閃閃發亮。

我曾詢問山莊的人如何維護苔蘚，他們表示並沒有特別保養：「大概是這個地方適合青苔生長，所以一整年都不會枯萎吧。」

不論是盛夏時造訪，或者寒冬時參觀，這裡的青苔確實都一片綠油油的。

或許是傳次郎仍然關愛著他的庭園，因此冥冥之中有股不可思議的力量在守護這兒吧。

傳次郎是一名非常虔誠的佛教徒，甚至在園裡建了一座「持佛堂」。他在這裡供奉佛像，拍電影時只要一有空檔，就會來閉關打坐念經。

原本他從九州去京都是想當一名編劇家，卻陰錯陽差成為電影巨星，據說

110

他非常感謝佛祖的指引，傳次郎虔誠如斯，那麼冥冥之中有股力量在保護他心愛的庭園與青苔，倒也不足為奇。

大河內山莊如今由他的兒孫細心管理，保養與維護都十分用心，深怕別人破壞了這裡。

最近莊內還新建了「妙香庵」，讓參觀庭園的遊客能在此寫經、放鬆。這棟建築的名字取自傳次郎的妻子妙香，庵內有兩名女畫家描繪的蓮花襖繪，展現了宛如極樂淨土般夢幻的蓮花世界。聽說這兩名女畫家過去曾在大河內山莊內打工，類似的小故事令人莞爾（妙香庵為不定期限時開放，參觀前須事先確認）。

來到大河內山莊，心就會跟著靜下來，將嵐山的喧囂拋到九霄雲外。這除了要歸功於傳次郎打造的優美風景以外，家人為守護他心愛的庭園而付出的心血，同樣功不可沒。

傳次郎於大河內山莊描繪的美夢，將在這座山頭永垂不朽。

大河內山莊 霰零

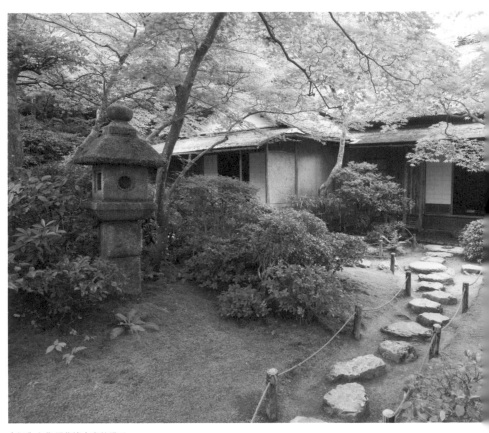

大河內山莊 通往滴水庵的飛石

◆大河內山莊

昭和初期的電影明星大河傳次郎，歷經三十年嘔心瀝血所打造的優美庭園。在種滿櫻花、楓樹的園內，可眺望到嵐山保津川的溪流，以及比叡山和京都城鎮，四季景色亦美不勝收。近年已列為國家文化財。

地址／京都市右京区嵯峨小倉山【地圖Ⓔ】

開園時間／9點～17點

114

10 仙洞御所的翠綠世界

賽班島的海天一色

菲律賓的賽班島令我印象非常深刻。

在京都土生土長的我，鮮少有機會接觸大海。國小時，我一直以為自己在海裡游過泳，直到小學六年級，才知道原來我游的是琵琶湖。當時我非常錯愕，心想難怪身體在水裡浮不起來。後來十九歲時，我才第一次下海游泳。

到菲律賓這個美麗的海島國家旅遊，最令我驚訝的莫過於清澈美麗的海水，以及千變萬化的藍。

塞班島有著一望無際、前所未見的藍色。接近透明的海水藍先是慢慢轉成土耳其藍與湛藍，最後變成靛藍。那漸層實在太美了，望著望著便出了神。

從賽班島乘船約兩小時前往薄荷島後，我在那裡報名了浮潛。隔天一早，當地的漁夫阿伯來旅館接我。搭阿伯的小船前往浮潛地點的小島要三十分鐘，

115

阿伯的女兒乖巧地坐在船上，她是個十歲左右的可愛女孩，有著水汪汪的大眼睛，在船上協助父親出航。

女兒坐在最前面，船隻出發了。望著她在碧海藍天下的身影，我突然好羨慕她從小就在這片蔚藍中長大。倘若她來到日本，說不定會訝異日本的天空與海洋沒那麼藍。

每個人小時候心中都有一片純樸的風景，景致、色彩各不相同。

我從出生以來，就活在一片綠油油的世界裡。春天萌芽時的嫩綠、新綠時節的黃綠、青苔閃閃發亮的翠綠、夏天的墨綠……我知道綠色有很多種，卻不知藍色也如此多變。

在菲律賓薄荷島長大的這個女孩，反而沒接觸過綠色的世界，她大概也很難想像新綠時節的楓葉與青苔吧。當她看到一片蒼翠中聳立著石塊的日本庭園，會有什麼感想呢？

如果說，最令我安心的顏色是京都山巒與庭園的翠綠，那麼薄荷島女孩喜愛的顏色一定是澄澈的藍吧。說不定對在都市長大的人而言，最令人安心的顏

色反而是水泥叢林的灰呢。

即使長大成人，兒時的純樸風景仍會一直留在心中，成為一種鄉愁與精神寄託。

從菲律賓回來後，我立刻去參觀了日本庭園。回到屬於自己的翠綠天地令人鬆了口氣，但耀眼的蔚藍世界也令我嚮往、悸動。

兩個世界都很美，有機會的話，我也想再去她的世界看一看。

我在世界上最愛的橋

接著就來聊聊「綠」的世界吧。

京都御苑中的仙洞御所，是近來最令我感動的美麗綠色庭園。參觀需要事前預約，但可欣賞到與寺院庭園截然不同的王朝文化園林建築。

這處奢侈的空間將當時的造園技術運用得淋漓盡致。寬敞的庭內靜謐清幽，彷彿漫步在森林中。

117

仙洞的原意為「仙人居所」，後用於尊稱退位天皇的住處。上皇、法皇退位後也是移居到仙洞御所。現在的仙洞御所是一六二七年（寬永四年），為了後水尾上皇所建，最早由小堀遠州設計，後來由上皇親手大幅改造。

但御所內的建築物已於一八五四年（安政元年）的火災中付之一炬，如今只剩庭園，被一旁的大宮御所合併。大宮御所目前仍是天皇、皇后、皇太子、皇太子妃到京都時留宿的地方，是非常尊貴的場所。

仙洞御所最引人入勝的地方在於壯闊的園內、池塘，以及隨處可見的美麗石頭。

悠然的景色彷彿英式庭園。英式庭園指的是十九世紀英國盛行的自然風景式庭園，據說上皇很討厭講究對襯的傳統法式庭園（法國城堡常見的幾何構圖花園）因此刻意採用自然的曲線來設計。

事實上，早在英式庭園出現以前，仙洞御所就已經建好了。庭裡不但重現了京都城鎮的自然景觀，連深山裡清幽的氛圍都完美呈現，令人對當時日本人的美感欽佩不已。

北池到南池之間，有一道名叫紅葉山的壕溝。新綠時節，青楓蒼翠欲滴，觸目所及都是我最愛的綠意盎然的風景。

這裡的苔蘚也很漂亮，各種青苔層層疊疊，彷彿毛茸茸的地毯，一片綠油油。若非保養得當，恐怕很難種出這種感覺，我想，這就叫「持盈保苔」吧。

南池的中島有一座八橋，橋上搭了藤架。所謂八橋，就是用好幾塊狹窄的橋板拼接而成的閃電狀的橋。橋本身已經很美了，搭配藤架又更上一層樓，令過橋樂趣倍增。對於喜歡橋樑與藤架的我而言，這座八橋無疑是這世上我最愛的橋。「美輪美奐的橋樑搭配藤架」堪稱無敵。

到了五月連休，還能欣賞到成串垂落的藤花映照在池面上的夢幻美景。

南池另一個不容錯過的景點，是池畔的「一升石」。這些石子擁有整齊劃一的橢圓外型與大小，布滿池畔象徵著沙灘，數量共有十一萬一千顆。

之所以叫做「一升石」，是因為當時的砂石商為了湊齊大小相同的石頭，要求每一顆石頭就得用一升米來交換。在古代，米是非常稀有、昂貴的食物，卻拿來交換普通的石頭，足見這座庭園之奢華。

仙洞御所 紅葉山

這麼氣派的故事，也只有天皇退位後的居所才配得上。一般寺院或私人宅邸的庭園根本不可能這麼大手筆。

大小整齊劃一的石灘景色教人震撼，卻又神奇地營造出輕盈柔和的氛圍。絕妙的比例，將園藝師的絕佳美感表露無遺。

仙洞御所庭園的奢華，訴說著當時盛極一時的王朝文化。

除了綠油油的美景教人心醉，日本人細膩的作工與美感也令人動容。望著這座庭園，我好慶幸自己生在「綠」的世界。看來，還是綠油油的風景最合我的胃口。

◆ 仙洞御所 ————

建於江戶時代初期，為退位後水尾上皇的居所。曾數度焚毀並重建，如今僅剩庭園而無宮殿。庭園相傳為小堀遠州於一六三六年（寬永十三年）設計，一六六四年（寬文四年）由後水尾上皇親手改造。為池泉迴遊式庭園，可一面環繞北池與南池，一面欣賞豐富的四季美景。

參觀須事前預約，可透過往返明信片、官方網站，或於宮內廳京都事務所參觀課窗口直接申請，額滿即截止報名。

地址／京都市上京区京都御苑3【地圖ⓒ】

洽詢　申請／宮內廳京都事務所參觀課　電話／075-211-1215

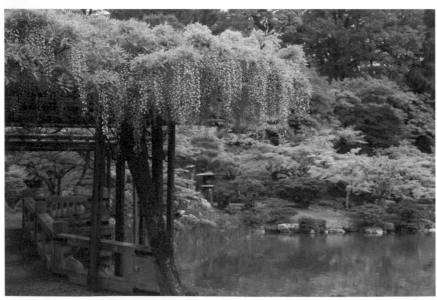

仙洞御所 八橋與藤花

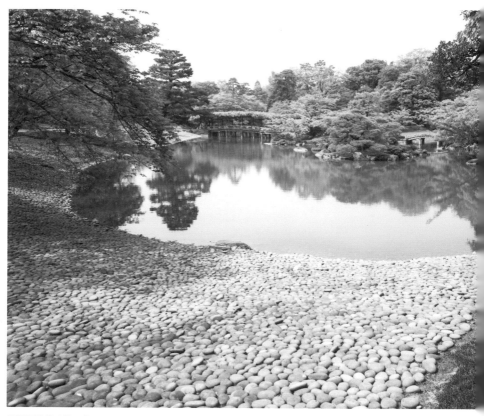

仙洞御所 池畔的一升石

11 等持院——開滿皋月杜鵑的可愛庭園

色彩斑斕的皋月杜鵑庭園

每到五月下旬，京都許多庭園就會變得像天真活潑的小女孩一樣可愛。為什麼會變得這麼可愛呢？因為此時皋月杜鵑紛紛盛開，庭園便一下子繽紛熱鬧了起來。

皋月杜鵑是杜鵑花的一種，花期在皋月（農曆五月），因此名為皋月杜鵑，簡稱皋月。平日因為常綠植物和青苔而綠油油的日本庭園，一旦皋月杜鵑盛開，就會綴滿粉紅與粉橘色的花海，整座庭園變得喜氣洋洋。

例如東福寺的北庭（見P65），該庭以重森三玲設計的棋盤狀青苔與石塊聞名，景色清幽雅緻、安祥寧靜，但那兒其實有一叢皋月刈込，盛開時因為花團錦簇，看起來就像一顆由粉橘和粉紅花朵組成的甜美愛心。

就連平日一絲不苟、陽剛俐落的庭園，每到皋月花期就會搖身一變為惹人

憐愛的「嬌滴滴庭園」。

江戶時代的文人石川丈山，於一六四一年（寬永十八年）建造了詩仙堂當作養老的居所，堂內庭園以圓形的皋月刈込構成，格局簡單樸素，氣氛宛如在深山般靜謐，呈現出清心寡慾的感覺。如此幽靜宜人的場所，也難怪石川丈山會選擇在這裡隱居。

不過每到這個季節，庭內就會開滿皋月杜鵑，圓滾滾的花叢可愛極了，彷彿許多身披鮮花的兔寶寶窩在一起，氣氛變得很活潑、生動，跟平常截然不同。

當然，皋月杜鵑不僅限於日本庭園，也是英國花園等國外園林建築中的熟面孔。它的英文名稱為Azalea，在海外也是人氣居高不下的灌木之一，甚至有人會用它築籬笆。

不過，我倒是從未見過外國人把皋月杜鵑弄得像日本庭園一樣圓圓的。國外庭園的皋月杜鵑卽便有修剪，基本上還是維持自然的樣貌。

127

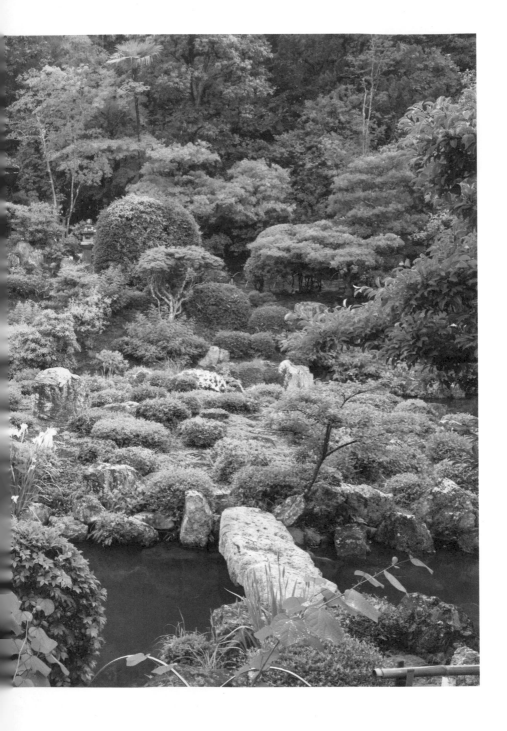

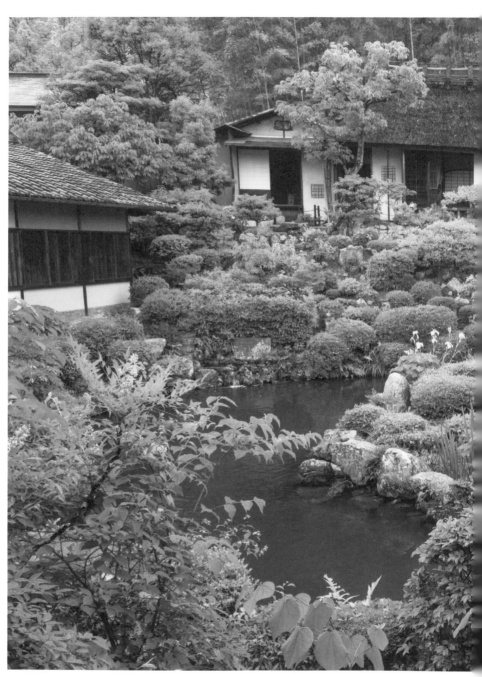

等持院 皐月刈込

將皋月杜鵑修成圓形，是日本人獨特的美感。

為何日本的皋月杜鵑都圓滾滾的？

前陣子，我帶著在朋友家寄宿的澳洲高中男生，參觀了南禪寺的方丈庭園。

他問我：「為什麼日本庭園要把皋月杜鵑修成圓滾滾的？這又不是它原本的樣子。」

我回答：「嗯……因為這呈現的不是原始的大自然，而是抽象化後的大自然。」但他顯然並不服氣。

「太奇怪了。」這位澳洲年輕人不客氣地笑了。他覺得明明是要呈現大自然，卻修成不自然的圓形，根本是自相矛盾。

其實國外庭園也會為植物修剪造型，但大多只用於綠雕等裝飾性藝術。有

130

人認爲，在江戶時代流行、普及的日本刈込，正是小堀遠州受到西洋文化啟發而發明的。

或許日本庭園也是爲了讓刈込變成裝飾性藝術，才修成了最簡單的圓形。

畢竟圓滾滾的刈込就是一種極簡藝術（以最少的色彩、最單純的造型，呈現最佳美感）。

將皐月杜鵑用於枯山水庭園，可說再適合不過。杜鵑花耐旱，能適應缺乏水源的枯山水庭園，又能爲庭園營造自然景致。這就是日本人的智慧。乍看樸實無華的庭園，也多了一年一度杜鵑花怒放的驚喜，成爲一大盛事。

如果我再多解釋一些日本人對皐月杜鵑和刈込的熱情，相信那名澳洲年輕人一定會心服口服（當然也有可能在心裡翻白眼啦）。

僅用皐月杜鵑展現極簡之美的刈込，堪稱日本人的美學結晶。

少女情懷總是詩

這章要介紹的，正是皋月杜鵑花團錦簇的等持院庭園。

等持院位於立命館大學衣笠校區旁，為一三四一年（曆應四年）由足利尊氏所創，開山祖師是夢窗國師，於兩年後的一三四三年（康永二年）移到現在的地址。足利尊氏逝世後，這裡變成了祭祀足利家的正統菩提寺，庭園裡也有足利尊氏的墓碑。

不過隨著室町幕府衰敗，寺院也跟著荒廢了。直到江戶時代初期的一六〇六年（慶長十一年），才由豐臣秀吉之子豐臣秀賴復興。

等持院的庭園分為東池庭園與西池庭園。

東邊的庭園相傳由夢窗國師所設計，但並未留下相關史料。

不過，池底的結構確實與夢窗國師打造的天龍寺和西芳寺（苔庭）一致，皆以室町時代的技術所建。

東池名為「心字池」。所謂心字池，就是輪廓仿照草書「心」字的池塘。

這種設計常見於室町時代，西芳寺的池塘也是心字形，就連池中突出的小島，也與東池相似。

楓葉映照在水面，每到新綠與楓紅時節更增風情，六月則可欣賞堤防邊盛開的半夏生。

西側庭園據說保留了江戶時代豐臣秀賴復興時的模樣。這裡的池塘名為「芙蓉池」，芙蓉在中國是蓮花的別稱，常用於形容美麗的人事物。至於日本人所知的芙蓉花，在中國則稱為「木芙蓉」。

芙蓉池上的中島也有一叢叢圓滾滾的皋月杜鵑刈込，呈現出活潑的景色，石橋亦美輪美奐。與對岸假山的高低落差形成的壯觀美景，是這座庭園最引人入勝之處。

假山上，蓋了一座相傳由第八代將軍足利義政所建的茶室「清漣亭」。

義政為第三代將軍足利義滿之孫，是夢窗國師的粉絲，建造慈照寺（銀閣寺）時，曾數度拜訪苔寺當作設計時的參考。在他的時代，國師已經圓寂，但他建好慈照寺後，依然奉夢窗國師為開山祖師（初代住持），可見他有多麼敬愛國

師。

或許義政也會坐在這間茶室裡，一面品茶，一面欣賞他最尊敬的國師設計的庭園呢。

這裡平日人煙稀少，相當幽靜，可是每當圓滾滾的杜鵑花叢盛開，就會熱鬧繽紛起來，十分討喜。儘管此庭一年四季都很美，但我最喜歡的還是皋月花期甜美可人的模樣。

坐在書院喝茶眺望庭園，就會明白日本人自古就很注重透過極簡藝術展現可愛氣氛。就連足利家族的菩提寺，也有一座少女情懷總是詩的庭園。這可是杜鵑花季才看得到的「皋月魔法」啊。

◆ 等持院 ─────

臨濟宗天龍寺派，足利將軍家的菩提寺。為一三四一年（曆應四年），足利尊氏為等持寺所建造的別院，開山祖師為夢窗國師。尊氏死後，改為尊氏家墓地，化名等持院。庭園為池泉迴遊式，分成東邊的「心字池」與西邊的「芙蓉池」，並以衣笠山為景。北側有義政喜愛的茶室「清漣亭」。靈光殿內供奉著歷代將軍的木像。

地址／京都市北区等持院北町63【地圖Ⓐ】

參觀時間／9點～17點分（16點30分停止入場）

135

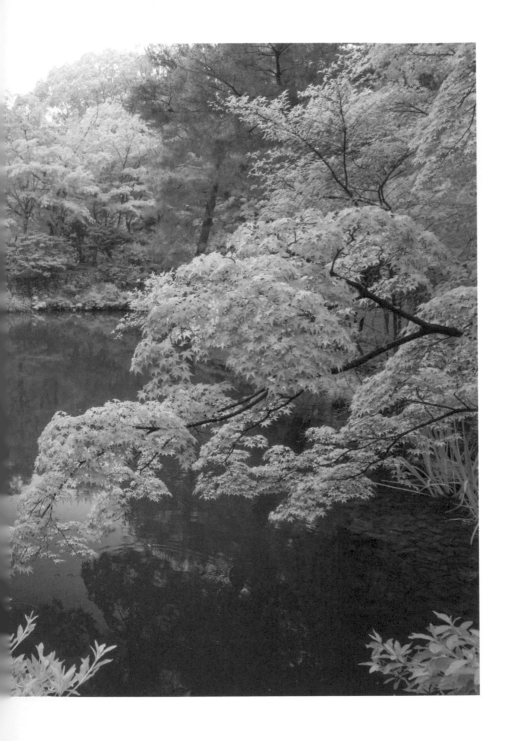

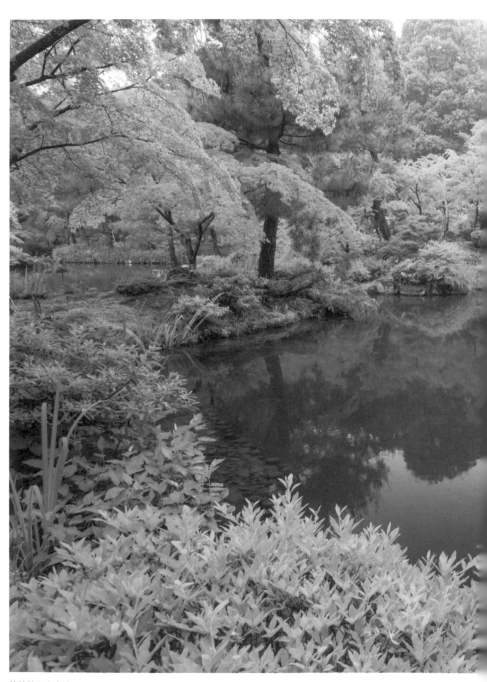

等持院　心字池

12 兩足院的半夏生及「用與景」

「清涼一夏」的半夏生庭園

有一座很漂亮的庭園會在六月初限時開放，因此每年一到梅雨季，我便滿心期待它趕快開園。

這座庭園，就位在祇園建仁寺的塔頭——兩足院。

兩足院的庭園會在每年六月上旬到七月上旬開放，因為這段期間正好是「半夏生」的花期。

半夏生是三白草科的多年生植物，於七十二候的半夏生時盛開。它的花很小、非常不明顯，必須仔細觀察才看得到，因此花穗周圍的葉子表層會褪去葉綠素而泛白，偽裝成花瓣來吸引昆蟲。那模樣彷彿化妝到一半，故又名「半化妝」。此外，變白的幾乎都是最上面的三片葉子，因此也別名「三白草」。等到花期結束，白色的葉子又會變回綠色。

半夏生隸屬三白草科，花的味道聞起來就像魚腥草，地下莖也跟魚腥草一樣會不斷增長。

這種植物喜歡水，適合種植在水邊，下雨後看起來格外漂亮。

有了半夏生，庭園便顯得涼快許多。在梅雨等悶熱潮濕的季節欣賞半夏生，特別有種「清涼一夏」的感受。

兩足院的半夏生環繞著池塘生長，白色的葉片映照在水面上，美不勝收。

池塘與青苔的翠綠空間裡，一叢叢帶有花瓣般白色葉子的半夏生，看起來特別耀眼。

到了冬天，半夏生露出地表的部分會枯萎，因此這可是季節限定的美景。

半夏生也被當成茶花使用。像兩足院這樣設計成茶亭的庭園，最適合種植半夏生。

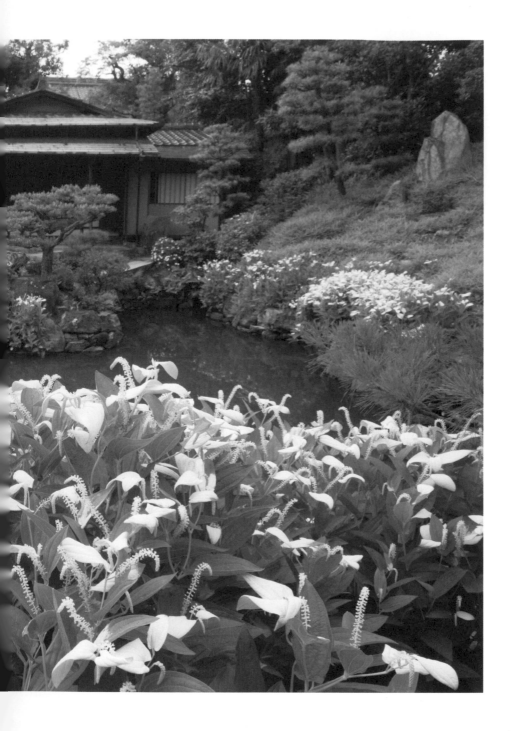

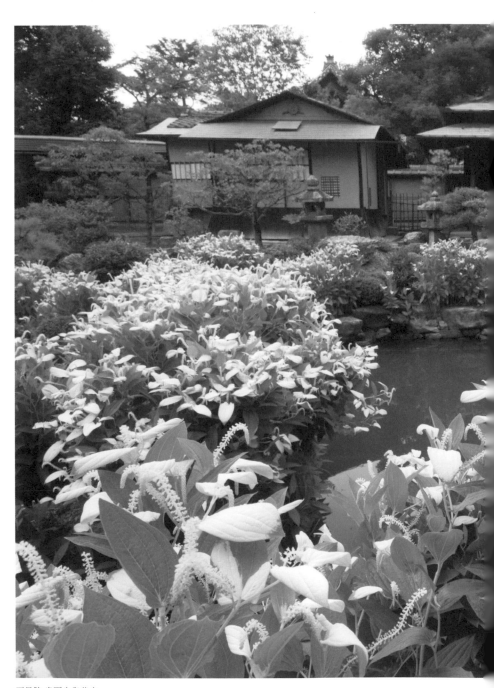

兩足院 半夏生與茶室

繞點遠路小歇片刻，更有餘韻

兩足院的庭園爲茶道藪內流第五代宗師——藪內竹心紹智（一六七八年至一七四五年）所建。他被尊爲藪內家中興之祖，帶領藪內流茶道回歸千利休時代的精神。此外，他也飽讀詩書、精通漢詩。

這座庭園融合了池泉迴遊式與茶庭，邁向茶室的沿途有山有水，景色宜人。高低落差的設計，令庭院看起來一點也不狹窄。如此綠意盎然、清幽靜謐的空間，很難想像竟然位在祇園之中。

既然是茶人設計的庭園，自然很適合在這裡靜心喝茶。待在這兒，彷彿身處遠離塵囂的深山池畔，可以悠哉悠地放空。

這裡還有仿效「如庵」的茶室——「水月亭」與「臨池庭」。

「如庵」是織田信長胞弟織田有樂所建的著名茶室，位列國寶。「水月亭」模仿了它的設計，並於嘉永年間（一八四八年至一八五四年）重建。

從書院可以看到這兩間茶室與半夏生環繞的池塘，還能從矮竹之間欣賞石

142

組。此景堪稱一絕。矮竹覆滿了斜坡，池塘與山景登時映入眼簾。石組的布置也美輪美奐，自然而然融入周遭風景，不會太過搶眼。照理說斜坡上擺了這麼多石塊，多少會有些雜亂，這裡卻布置得恰到好處，營造出自然宜人的景致。

從中門進入庭園，會看到飛石一路蜿蜒至茶室。途中會遇到比較大的圓石，這稱為「踏分石」，用來擺在分歧點上，在這兒可以稍微駐足，慢慢欣賞風景，於前往下一條路之前小歇片刻。

其實這正是庭園設計師的目的。稍微繞點遠路、歇息片刻，才有閒情逸致欣賞庭園，而不是以最近、最省力的方式趕往下個景點。

實際走走看，會發現心情隨著腳步慢慢沉澱下來。在踏分石上駐足、環顧風景，最後步向終點，此時的美景那才叫餘韻無窮。

一座美麗的茶庭不外乎如此。在江戶時代茶人設計的庭園品茶，欣賞半夏生，實在好奢侈。

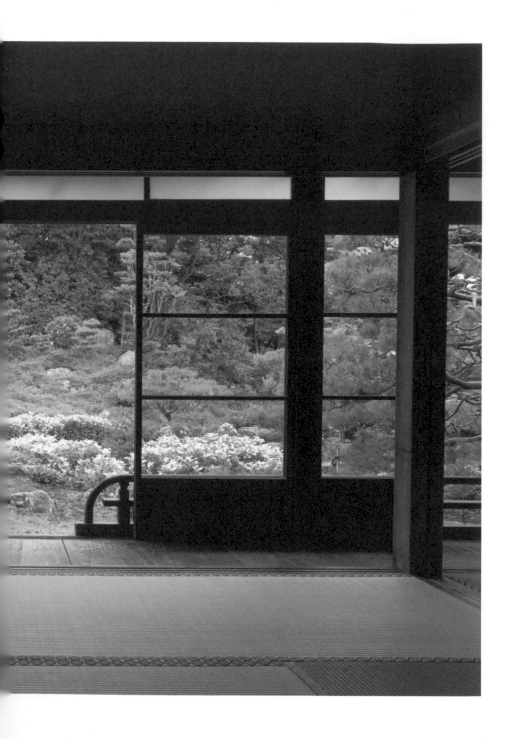

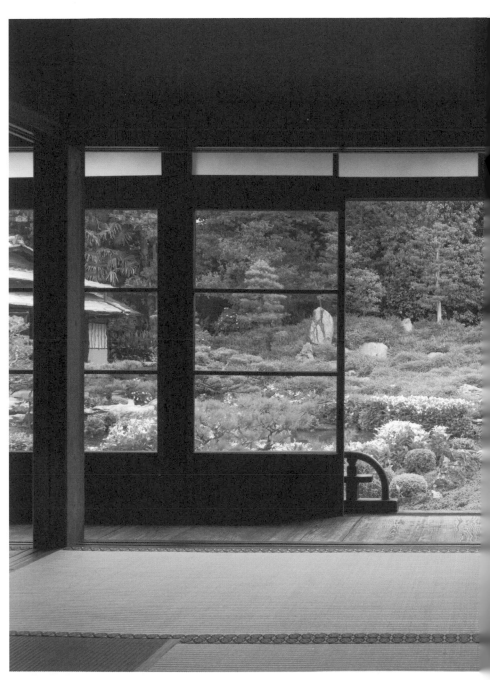

兩足院 從書院眺望的景致

用與景

千利休主張露地（即茶庭）最好要「渡六分、景四分」。所謂「渡」，就是好不好走，而「景」則是風景是否優美。比起景色宜人，利休更重視散步的方便與否，屬於實用派。

相反的，利休的得意門生——將茶湯發揚光大的古田織部，則提倡「渡四分、景六分」，強調美觀更為重要。

對茶人而言，光是飛石，實用與美觀的比例就有幽微的差異。這點展現了日本庭園文化的細膩，以及造園時不只美觀，也要考量實用性的堅持。

去思考這點，再來欣賞庭園，就會明白飛石的美並非憑白無故，而是其來有自。還有另一點很有意思，這兩位大師所提倡的比例，都不是五比五，其實這正是日本美學的特色。

像凡爾賽宮這樣的法式庭園，都會以一種叫視景線（Vista）的中軸線為對

146

稱軸，將格局設計成一分為二、左右對稱。

但日本庭園不會這麼做。日本人喜歡六四比這種微妙的平衡，討厭一分為二，日本庭園的細膩也由此而生。

打造日本庭園時，都會講究所謂「用與景」的比例。「用」就是實用性，「景」就是美觀性。兩大要素水乳交融、相輔相成，才能造就出美麗的日本庭園。

兩足院庭園的「用與景」便發揮得很好，不論是飛石或水手鉢的布置，都兼具了實用與美觀。

設計代代木第一體育館（國立代代木室內綜合體育館）的丹下健三，曾留下這麼一句名言：「實用無法兼具美觀，但美觀自然會兼具實用。」

先人早已明白這項道理，並將之融入幾百年前的庭園裡。仔細想來，確實只要美觀，自然而然就會變得很實用呢。

◆兩足院────

建仁寺的塔頭寺院，由第三十五世禪僧龍山德見為開山始祖。臨濟宗建仁寺派。寺裡有白沙、青苔、綠松綴成的美麗唐門前庭、枯山水庭園方丈前庭，以及由京都府列為名勝的池泉迴遊式庭園。初夏時，池畔的半夏生美不勝收。特別開放期間還會舉辦珍貴的寺寶特展。事前預約可體驗坐禪。

地址／京都市東山区大和大路四条下ル小松町591【地圖Ⓖ】

參觀時間／10點～16點（17點關門）

13 梅宮大社的繡球花

因西博德而起死回生的夢幻花

梅雨季每天都濕答答的，令人憂鬱。不過對植物來說，卻是天降甘霖。梅雨季也是繡球花季，花團錦簇的模樣賞心悅目極了。

我們常見的色彩繽紛的繡球花，是一種叫做「洋繡球」的品種，來自國外。但是各位知道嗎？其實這最早是日本原產的八仙花，於歐洲品種改良後傳回日本的。

將日本八仙花帶到國外的，正是西博德（Philipp Franz von Siebold），這點應該很多人都不知道吧。

西博德是江戶時代進駐日本的德國醫師。當時日本因為鎖國政策，只開放荷蘭入國，因此西博德是以長崎出島荷蘭商館隨行醫師的身分，從荷蘭被派到日本的。不過，日後他因為企圖挾帶日本地圖出國而獲罪，被放逐到了國外

149

（史稱「西博德事件」）。

西博德待在日本時，調查了日本的動植物，蒐集了各式各樣的植物樣本。

回國後，他依據當時的研究，出版了《日本植物誌》一書，將日本的植物引介到歐洲。

八仙花也出現在《日本植物誌》中，繡球花因此於歐洲改良，多出不少品種，使洋繡球博得了大眾的喜愛。

之後，洋繡球逆向傳回日本，從此日本各地都能看到繡球花的蹤影。西博德八成也沒有料到，自己帶回國的八仙花會以這種形式普及開來吧。

西博德在歐洲介紹的繡球花中，最有名的品種叫做「七段花」。《日本植物誌中》也留有這種花的畫作。

可惜，後來日本國內都找不到七段花，因此人們又稱這種在日本消失的植物為「夢幻花」。

直到距離西博德時代一百三十年後的一九五九年（昭和三十四年），才有人在兵庫的六甲山發現七段花，證實了這種夢幻花並未絕跡。

繡球花的隱藏景點

說起京都賞繡球花的景點，宇治的三室戶寺及藤森神社都很有名，不過我最常去的卻是梅宮大社。

若以繡球花數目及壯觀與否來看，三室戶寺排第一。但那裡是熱門景點，總是人滿為患，不免令人有些畏怯。

梅宮大社是一間小神社，悄悄佇立在松尾大社往東徒步約十五分鐘的地方。不過，這其實是一間歷史悠久的神社，供奉著橘氏一族的守護神與釀酒之神。此外，人們也來這裡求子、安胎，據說夫妻接受祈禱儀式後，跨過神社境

淺藍色的七段花楚楚可憐、優雅迷人，難怪會令西博德心醉。如今在神戶市立森林植物園裡，仍可欣賞到它大量盛開的模樣。

倘若沒有西博德引介，七段花或許就會默默無聞，悄悄絕跡了吧。多虧熱愛日本大自然的外國人，才救了夢幻花一命。

151

梅宮大社的繡球花

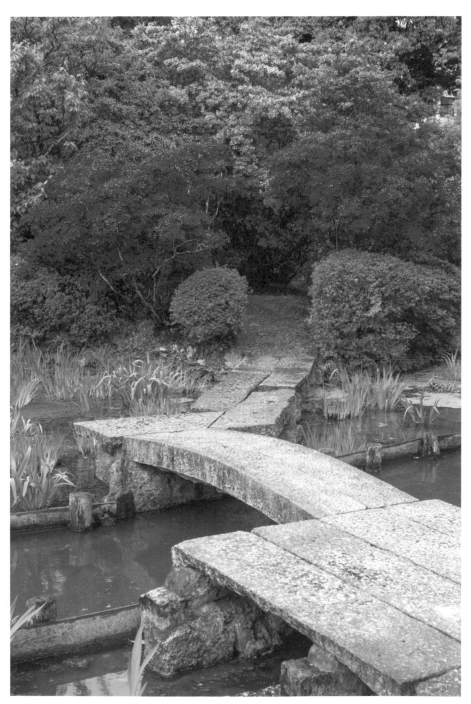

梅宮大社 咲耶池與霧島杜鵑

內的「跨石」，便能求得子嗣。

很多人不曉得，付費的神苑裡有著一座繡球花園，開滿了高山繡球與橡葉繡球。雖然數量不多，卻能欣賞到顏色罕見、造型可愛的繡球花。

這座庭園雖不華麗，卻靜謐安祥，在這裡可以悠閒地賞花。繡球花的色澤也很鮮艷，彷彿漫步在大自然的山間小路上。

除了繡球花，神苑庭園裡也種植了許多不同的植物，燕子花美景遠近馳名。梅宮大社也一如其名，種有許多梅樹，初春時便會梅香撲鼻。

這兒一年四季都有鮮花盛開，春天是櫻花，五月是霧島杜鵑、燕子花、花菖蒲、藤花，六月則是繡球花。尤其霧島杜鵑妖紫嫣紅的模樣真是美極了。

東植治、西植音

來到這裡，一定要參觀一下唉耶池島上的茶室「池中亭」。這是一八五一年（嘉永四年）建造的茶室，屋頂以茅草鋪成，並修剪成複雜的形狀，造型特

154

別、獨樹一格。

這種茅屋又稱爲「蘆葦小屋」（即以蘆葦葺成的屋舍），重現了平安時代興建於梅津地區的貴族山莊風景，據說平安貴族都住在這種雅緻的屋舍裡。

連同這間茶室一塊欣賞燕子花和霧島杜鵑，也很不錯。

將這座神苑修整成明治時代優美庭園的推手，正是初代「植音」奧田音吉。植音是京都的園林建商，打造過許多超凡的庭園。

當時奧田音吉與小川治兵衛合稱日本園藝師雙璧，「東植治、西植音」的名號無人不知（植治爲小川治兵衛的屋號）。這座由園藝大師打造的神苑，如今依然保留了當時的風采。

電視古裝劇【鬼平犯科帳】也經常在這裡拍攝。這種跨越時代依舊不變的景致，正適合當作古裝劇的外景。

順帶一提，由於【鬼平犯科帳】的背景在江戶，因此不少場景都是在京都保有江戶時代風情的地點拍攝，那些劇中的京都風景，總是令我看得津津有味。

155

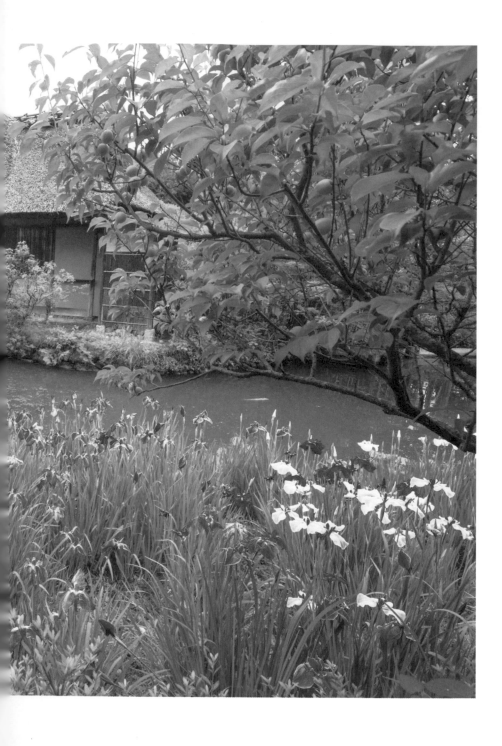

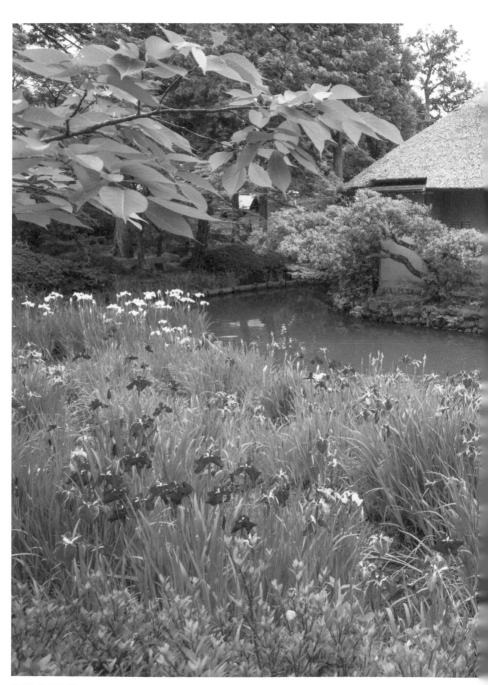

梅宮大社 池中亭

逛逛當地人會去的地方，而非觀光景點，就會發現不一樣的京都景色。或許中村吉右衛門（在【鬼平犯科帳】中飾演長谷川平藏的歌舞伎演員）也曾悠悠哉哉地欣賞過梅宮大社的風景呢。

◆梅宮大社

橘諸兄之母——橘三千代供奉酒解神、酒解子神（大山祇、木花咲耶姫），祈求釀酒安全及多子多孫的神社，建於奈良時代七五〇年。之後，由嵯峨天皇之后——檀林皇后自井手町遷至現在的地點。自從皇后在此祈禱，懷了第一個皇子之後，梅宮大社便成了人們心中的求子神社。

地址／京都市右京区梅津フケノ川町30【地圖Ｆ】

參觀時間／9點～17點（16點30分停止入場）

14 祇園祭與杉本家庭園之美

滿是祇園祭氛圍的七月京都

每到七月，京都的大街小巷就會響起祇園祭的囃子旋律。

祇園祭是為期一個月的祭典，始於七月一日吉符入，在十四日到十六日舉行宵山、十七日則會舉行山鉾巡行等前夜祭。從二十一日起，還有自二〇一四年復活的後夜祭，並於二十四日再度舉辦山鉾巡行。直到三十一日的疫神社夏越祭結束為止，京都的街道都會充滿祇園祭的氛圍。

祇園祭是八坂神社的祭祀儀式，與上賀茂神社和下鴨神社的葵祭、平安神宮的時代祭並列為京都三大祭典。祇園祭的歷史可以追溯到平安時代，最早是為了平息在京都流行的疫病而開始的，因此直到明治時代，它都稱為「祇園御靈會」。

祇園祭最精采的節目是十七日的山鉾巡行。每年此時梅雨季已過，照理說

160

應該能在藍天白雲下順利舉行⋯⋯但二○一五年卻受到颱風影響而差點停辦。

山鉾巡行在超過千年的歷史中，至今只停辦過以下幾次：

① 一四六七年至一四九九年，因「應仁之亂」民不聊生而停辦。

② 一八六五年，因前一年爆發「禁門之變」，時局紛亂而停辦（只有前夜祭中止）。

③ 一九一二年，因明治天皇病情惡化而停辦（只有後夜祭中止）。

④ 一九四三年至一九四六年，受太平洋戰爭影響而停辦。

⑤ 一九六二年，因阪急電鐵四條通地下施工而停辦。

就連本能寺之變、德川家綱逝世、霍亂肆虐、明治天皇駕崩時，祭典雖然延期，卻都如實舉辦。颱風這點小小風雨，當然不足爲懼，於是二○一五年，祇園祭便在雨傘花海下照常舉行了。

各區打造的山鉾，都有許多富含歷史價值的飾品，例如雞鉾便鋪著十六世紀的土耳其毯，整個祇園祭彷彿一座美術館。

宵山舉辦期間，望族世家及商家都會將家中代代相傳的屏風等珍寶展示出

161

來。看到那些豪華珍寶，不禁令人讚嘆扛起日本商業的京都商人財力之雄厚。有些町家也會在祇園祭限時開放參觀，去逛一逛感受町家風情也很不錯。

京都人藏在庭園中的美感

商家的格局都規畫得很完善。靠近馬路的正門口是做生意的地方，空間開闊，方便客人進進出出。愈往裡頭走空間就愈私密，最深處則是客房或佛堂。只有極少數的客人得以受邀至客房。這是京都町家為了防範宵小而精細設計的結構。

從客房看出去的庭園，稱為座敷庭，是整座町屋中最隱密的空間。座敷庭為純觀賞用，就連家中的人也幾乎不會步入園子裡。

町家庭園的設計重點，是如何讓有限的空間看起來很美。在僅有少數人看得到的地方如此用心，可見京都人對美學之講究。

屋主的興趣、嗜好會反映其中，創造出獨一無二的庭園。例如石燈籠與植

物的挑選、敷石與籬笆的設計，布置的石塊等等，所有環節皆精挑細選，充滿巧思。

當然，也少不了兼具實用性。這樣的庭園不只能加強採光，也有利於通風，能讓酷熱的京都盛夏清涼不少。

杉本家住宅是祇園祭時，用於展示伯牙山御神體的町家。在祇園祭宵山舉行的七月十四日至十六日，會特別開放參觀。

杉本家於一七四三年（寬保三年）以「奈良屋」為屋號，在烏丸四條這個地方創立了和服店，一七六七年才遷至現在的地點。如今的主屋是在一八七○年（明治三年）落成的，如今依然保留著當年的模樣，庭園也是在當時就建好的。

二○一○年（平成二十二年），日本政府將杉本家住宅列為重要文化財，二○一一年更以「京町家之庭」之名，將其列為國家名勝。

從這個客房望出去的庭園真是美極了。園裡種植了厚皮香、青剛櫟、山茶

163

杉本家的座敷庭

花、三菱果樹參等常綠樹，打造出寧靜悠遠的景色。背面的黑文字（烏樟）籬

笆不僅隔絕了外界，也增添了幾分風雅，並讓庭園與客房得以融為一體。

庭內的飛石採用了伽藍基石與細長的石塊，手水鉢是盛有洗手水的鉢盆，石頭的布置頗富變化，妙趣

橫生。這裡的手水鉢也很有意思，手水鉢是盛有洗手水的鉢盆，也用於裝飾庭

園。杉本家的手水鉢是由兩截石塊堆疊而成，採用了以前五條橋的橋墩石塊來

打造。歷史悠久的京都石頭，令庭園顯得格外古意盎然。

這座庭園裡還種植了罕見的南五味子。這是現任杉本家保存會事務局長、

料理研究家杉本節子女士的父親──已故的杉本秀太郎先生悉心栽培的。

南五味子底下的台座以竹子編織而成，能促進通風，有利生長。這些對植

物的細心呵護令人感動。

建築西側有一座茶庭，長滿了翠綠的青苔。杉本家是西本願寺的信徒，因

此深受與西本願寺頗有淵源的藪內家茶室──燕庵庭園的影響，打造了這座基

於信仰與茶道而成的茶庭。

矗立於中門的籬笆稱為「松明垣」，與藪內家緝熙堂露地（茶庭）的中門

設計相同，是藪內家的特色。特地採用一樣的設計，格調之高可見一斑。

佛堂旁的「佛間庭」是一座非常罕見的坪庭。窄小的庭內鋪滿又黑又薄、叫做「滑石」的圓形石頭，上面擺著一個銅製的水盆。祭祀祖先時，會換掉水盤裡的水，將水潑在滑石上，再去迎接和尚。這些滑石與西本願寺北能舞台白洲的石頭是一樣的，而且自一八七○年（明治三年）町屋落成以來就未曾改變。

美麗的黑色滑石是樂茶碗釉藥的原料，深受日本人青睞。用漆黑閃耀的滑石布置神聖高貴的佛間庭，能將之襯托得更蕭穆莊嚴。

杉本家庭園流露的高雅氛圍是獨一無二的，從每一個手水鉢、飛石、樹木到草叢，都是一時之選。

不論是和諧統一的美感，還是無微不至的保養，在每一座庭園都表露無遺。

杉本家的佛間庭 滑石與銅水盆

杉本家的茶庭

接觸到這裡的空氣，會令人肅然起敬。正因為屋裡的人每天都很認真生

活，日復一日做好每一天的功課，才能讓美好的庭園保留至今。歷經數代依然

認真守護，這種代代承襲的風氣與價值觀，創造出了優雅的生活。

美學，正是從日常生活中培養而來的。

◆杉本家住宅──

杉本家於一七四三年（寬保三年），以「奈良屋」的屋號，在京都的四條烏丸開設了和服店。現存的杉本家住宅建於一八七〇（明治三年），於一九〇〇年（平成二年）列為京都市有形文化財，並於二〇一〇年（平成二十二年）列為國家重要文化財。目前由公益財團法人──奈良屋記念杉本家保存會營運維持。

杉本家是京都市規模最大的古老町家建築，保留了江戶時代大型店鋪的結構。祇園祭時，它也是「伯牙山」的展示區，「御神體」及其飾品都會擺在面對馬路的「店之間」裡。

地址／京都市下京区綾小路通新町西入ル矢田町116〔地圖ⓗ〕

171

15 無鄰菴
——山縣有朋與小川治兵衛對庭園的熱情

「打死不在夏天回京都！」

祇園祭結束後，京都就會迎來酷暑都無法形容的盛夏，原因之一在於濕氣。那種感覺就像走在三溫暖的包廂裡，必須撥開溼熱的霧氣才能前進，汗水也流個不停。

即使是在京都土生土長的我，也無法抵禦這種溽暑。一旦濕氣加重，就會食慾不振，整天只想窩在冷氣房裡。

我的姑姑嫁給了美國人，現在也住在美國。她因為爺爺工作異動的緣故，從小就到美國的住宿學校留學，住在日本的時間很短暫，英語也比日文溜。不過，婚後她每幾年就會回京都的老家一次。

某一年，姑姑在盛夏中回國，京都教人熱昏頭的夏天令她連連叫苦。她用

172

英語斬釘截鐵地對我說：

I will never come back to Kyoto in Summer! Never! Ever!!

（我以後絕對不在夏天回京都！打死都不要！）

姑姑的語氣太令我震撼，當時還就讀國中，正在學英文的我，從此把

「Never! Ever!」給牢牢記住。姑姑也遵照她的宣言，再也沒有夏天時回過京

都。

第三座無鄰菴

那麼，在炎炎夏日的京都，有沒有哪處庭園適合乘涼避暑呢？我推薦「無

鄰菴」，因為庭裡有小河流過，可以欣賞到沁涼的潺潺流水。這個「無鄰菴」

是山縣有朋別墅的名稱，其實他有三棟房子都取名為無鄰菴。

173

第一座無鄰菴是位於山縣家鄉——下關的草庵。這座草庵附近杳無人煙，所以取這個名字。

第二座無鄰菴是位於京都木屋町二條的大宅，現在變成了日本料理店（「がんこ 高瀬川二条苑」），過去則是角倉了以的宅邸。角倉了以為安土桃山時代的富商，建造了高瀬川水路，整頓過京都的水陸網。

這間日本料理店的庭園有引自高瀬川的水流，搭配青楓為背景，景色十分消暑。由於店面是用宅邸直接改裝的，因此客人可在房裡一面欣賞流水美景，一面用餐。店裡不忙時，還可以拜託店員只參觀庭園就好。

第三座無鄰菴則是位於岡崎南禪寺附近的宅邸。在這三座無鄰菴中，此處名聲最為響亮，因為這裡正是歷史上「無鄰菴會議」舉行的地點。

無鄰菴會議為日俄戰爭開打前的一九○三年（明治三十六年），由內閣總理大臣桂太郎、外務大臣小村壽太郎、山縣有朋、伊藤博文這四位政要，為討論日後對俄政策所舉行的會議，會議地點在日式建築主屋旁洋房中的一個房間。

這次我要推薦的，就是這第三座無鄰菴的庭園。庭子裡有引自琵琶湖疏水的小河，景色沁涼宜人，與草坪相映成趣，比起其他日本庭園明媚許多。

最佳拍檔──山縣有朋與小川治兵衛

打造這座庭園的，是第七代植治小川治兵衛。我在第八章「平安神宮　神苑之庭」也介紹過他，他是活躍於明治時期到昭和初期的園藝師暨建築家。

小川治兵衛原本是一名普通的園丁，在打造無鄰菴以前，只有經手過並河靖之這位七寶燒大師的宅邸。不過在一八九四年（明治二十七年），經由山縣有朋介紹，小川治兵衛參與了無鄰菴的建造，才華從此發光發熱，令他成為流芳百世的偉大作庭家。

另一方面，山縣有朋則是明治時代的軍人暨政治家。他來自長州藩，從陸軍軍人一路當到內閣總理大臣。這兩個出身背景截然不同的人，之所以一拍即合，無非是因為雙方都抱有「打造庭園的熱情」。

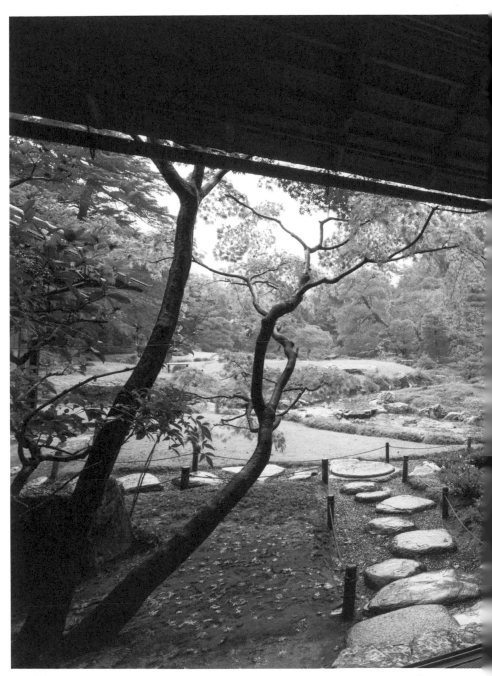

無鄰菴 秋天的庭園

山縣有朋對於打造庭園有許多新穎的想法。他要創作的是符合明治新時代潮流的近代庭園，而不是傳統的日本庭園。

在那之前，京都的庭園一定少不了青苔，但他卻不用青苔，而是種植草坪。草坪讓這座庭園變得像西洋庭園一樣明媚寬敞，堪稱史無前例。

有朋曾說過：「我要打造有自我風格的庭園」，從草坪便能窺見他的理念。此外，他還從當時剛整頓好的琵琶湖疏水引水入庭，造了一條流水潺潺、波光粼粼的小溪。這也是有朋匠心獨具的地方，他喜歡的並非大名庭園裡常見的池塘，而是涓涓細流的河川。

此外，有朋也很堅持要藉著東山的山景，讓庭園看起來更加遼闊。

第二無鄰菴庭園內的小溪非常優美。而有朋將第三無鄰菴蓋在岡崎，也是為了從琵琶湖疏水引水入庭。有朋在庭園中造出潺潺流水的理念，可見一斑。

這條小溪除了石橋以外，水中也布置了石塊，可以踩著它過河。這種石塊稱為「澤渡石」，讓人能親近溪水、享受過橋的樂趣。後來這也成了小川治兵衛的拿手絕活，連平安神宮的神苑都有這樣的布置。

178

此外，河底也鋪了一些小石頭，令水流產生變化。這也是治兵衛獨到的設計，他所經手的庭園河川中，經常可見這種技巧。

小川治兵衛打造完第三無鄰菴的庭園後，造詣突飛猛進，開拓出了自己的拿手技法。他也將有朋的喜好與創意付諸實行，打造出符合有朋期待的庭園。

由於成功設計出無鄰菴，當時的京都府知事還特地點名小川治兵衛，要求山縣帶著他的園丁朋友過來，委託他打造京都大型建案——平安神宮中的神苑。

當時他以極低的價碼承包了下來，據說完工後僅獲得了微薄的酬勞。但打造這座神苑使他的才華獲得世人肯定，之後又有不少達官顯貴都找他設計庭園，其中還包括了住友家及西園寺公望等政商名流，之後他也為易主的第二無鄰菴整修過庭園。

無鄰菴 全景

小川治兵衛可說是在明治這個新時代實現了「日本夢」的人，而他的伯樂正是山縣有朋及無鄰菴。晚年他也說過，若非山縣有朋提拔，他絕對沒有今日的成就。

兩人因庭園而一拍即合，若從這個角度欣賞無鄰菴，乍看沁涼消暑的景色，背後可是燃燒著明治男兒的熱情呢。

有朋構思創意，治兵衛付諸實行。無鄰菴無非是這兩位出身背景大相逕庭的搭檔，基於造園的熱忱而攜手打造的至高傑作。

◆ 無鄰菴 ——

庭園為小川治兵衛（植治）所建。借東山為背景，從疏水引水，在園子裡造了一條蜿蜒小溪。東側為池泉迴遊式庭園，有模仿醍醐寺三寶院瀑布的三層瀑布及池塘、草坪。一九五一年（昭和二十六年）列為國家「名勝」，為明治時代之名園。

地址／京都市左京区南禅寺草川町31【地圖Ⓑ】

開園時間／9點～17點（最晚16點30分入園）

休園日／年末年初（12月29日～隔年1月3日）

16 五山送火與寶嚴院的苔岩

「緬懷祖先、慎終追遠」的心

八月十六日的五山送火是京都夏天的風情詩之一。人們會在五座山頭上焚燒大字形、妙法形、船形、左大文字形、鳥居形的圖文，藉由這個儀式，將孟蘭盆節時來到凡間的祖先靈魂——精靈們送回淨土。

晚上八點，「大」字點燃後，用火把排成的圖文便會逐一浮現，橘紅色的火焰照亮夜空，肅穆、美麗又莊嚴，每年都令人看得出神。LED燈無法展現的火焰光輝，烙印在你我的腦海。

京都保留了許多不同形式的孟蘭盆節儀式。例如，千本閻魔堂與六道珍皇寺的「六道參」儀式，便留有敲響「迎鐘」的習俗，指引孟蘭盆節歸來的先祖靈魂不致迷路。

此外，京都人也保有自孟蘭盆節到送火為止，只吃蔬食齋菜、禁吃四足動

184

物等葷食的習俗。為了避免腥味，這段時期的高湯也只用昆布和香菇熬煮，不會添加鰹魚。

只要在京都，「緬懷祖先、慎終追遠」的心情似乎就會油然而生。每當我看見送火，也會思念起過世的祖母與祖父。

送火結束後，京都的酷暑就會緩和些，京都人也會聊起「送火結束就沒這麼熱了」，接下來只要挺過秋老虎就好。

就這層意義來看，五山送火對京都人而言也是很重要的儀式。

我有一位朋友在法國的電視台工作，某一年五山送火時，他的節目團隊特地來到京都攝影。

一問之下，原來是要探訪「日本人對死亡的價值觀」。

對法國人而言，「往生者在盂蘭盆節從陰間回到凡間探親，逗留一段時間後再回歸淨土」是非常新奇的概念。他們完全無法理解，為何日本人要為了祖先，大陣仗地把火炬點燃後送上山，排列出圖文照亮夜空。法國攝影師還問

道：「你們跟祖先又沒見過面，為什麼要這麼做？」

我想，這是因為佛教的生死觀已經完全融入日本人的生活，即使不解釋，大家也都知道敬畏死者是為了現在的生活著想吧。古人的壽命比現代人短暫許多，對疾病的恐懼較深，對長壽的渴望也來得更強烈。因此祭拜祖先，含有祈求平平安安、健康長壽的涵義在。

由於對死亡的畏懼，盂蘭盆節時大家都會恭敬地迎接祖先，這是日本的一種成熟的文化。

用「苔」、「岩」命名的用意

前陣子，在高中教古文的朋友告訴了我一件趣事。

他說，平安時代的人，有人的名字叫「苔」，也有人叫「岩」。阿苔、阿岩……聽起來有些老氣，好像不太適合小孩。

不過在平安時代，長年青翠的苔蘚可是長命百歲的象徵。此外，當時的人

對於岩石的看法也與現代人不同。我們都知道細碎的小石子是從巨大的岩塊碎裂而來，但平安時代的人相信小石子會慢慢聚集起來形成大岩塊。

這種觀念在我們熟知的日本國歌中也有出現。

——吾皇盛世兮　千秋萬代　砂礫成岩兮　遍生青苔——

砂礫就是「碎石」，這段歌詞的意思是，將碎石聚攏起來，就會形成巨大的岩塊，過了好長一段時間，上面就會長滿青苔。

在壽命不長的年代，父母以苔和岩命名，應該是希望孩子多少能長壽些吧。或許在平安時代，阿苔、阿岩可是風靡男女老幼的名字呢。

這次我想介紹的，正是一座青苔與岩石美不勝收的庭園。

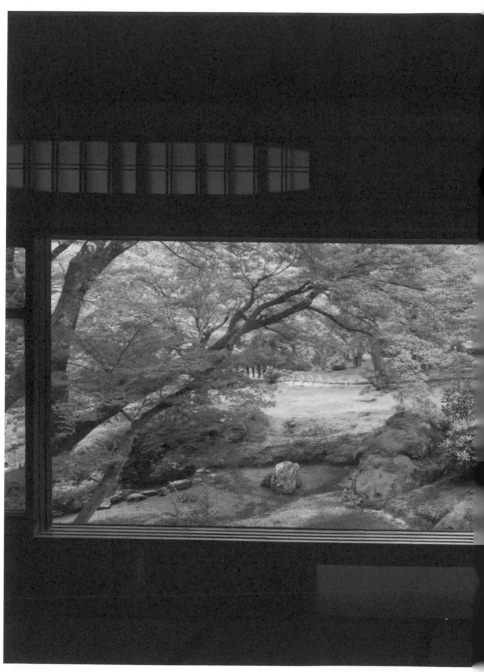

寶嚴院 獅子吼庭（平日不公開）

岩石、青苔與歲月打造的優美庭園

在嵐山、天龍寺旁，有一座名為寶嚴院的塔頭。

原本天龍寺塔頭妙智院也蓋在這裡，但已於幕末遭戰火焚毀。大正時代，日本郵船的重要人物林民雄在此建造別墅，整頓庭園。到了二〇〇二年，寶嚴院才遷移過來。

這裡的庭園是在室町時代建造的，名為「獅子吼庭」。此庭遠近馳名，在江戶時代的旅遊指南《都林泉名勝圖會》中也有介紹。

所謂「獅子吼」，意即「佛說法」。庭如其名，這裡的氣氛也特別莊嚴。

建造庭園的是一名叫策彥周良（一五〇一年至一五七九年）的臨濟宗禪僧，他曾以外交官身分二度在明朝時前往中國一展長才。此外，他與武田信玄和織田信長也是至交。不過自從擔任妙智院住持後，他便深居簡出、不再過問世事。

庭園內的苔蘚與楓葉綠意盎然，潺潺流水沁人心脾。漫步其中，心也跟著

190

沉靜下來。毛茸茸的青苔地毯翠綠茂盛，青楓織就的美景帶著一抹神祕感，到了秋天，整面橘紅色的楓葉真是美極了。

走在園子裡，望著如詩如畫的景致，體驗大自然，彷彿領略著佛的教誨。

禪僧打造的這座庭園，果真蘊含著一股超越人類智慧的神奇力量。

這股力量也來自於盤踞在庭內的獅子與碧岩等巨石。

獅子岩因為形似獅子的頭而喚為獅子岩，岩石表面布滿各式各樣的翠綠青苔，訴說著綿延自室町時代悠遠靜謐的時光。正是千秋萬代、日積月累，才能刻劃出如此夢幻美景。

在大自然與光陰力量的加持下，這座絕美庭園才得以完工。

寶嚴院的庭園只在特別公開時才能參觀。二〇一五年夏天，前述林民雄所建的大正時代茶室書院也有一併公開。

從房間的大窗戶可以眺望楓林中的岩石和小溪。把窗框當作畫框來欣賞美景，一定會對深邃且充滿層次的綠意感動不已。若將佛的教誨化為形體，不外乎就是如此美妙的庭園吧。

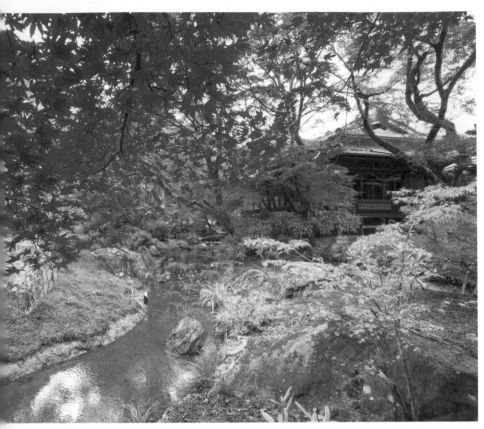

寶嚴院 秋天的「獅子吼庭」

寶嚴院 新綠時節的庭園

◆ 寶嚴院

臨濟宗總寺院——天龍寺塔頭。相傳原為細川賴之的祠堂，創立於一四六一年（寬正二年），由禪僧聖仲永光擔任開山祖師。當時位在上京區禪昌院町，一九七二年（昭和四十七年）起移至天龍寺塔頭弘源寺境內，直到二〇〇二年（平成十四年）才遷到現在的地址。「獅子吼庭」為室町時代禪僧——策彥周良所作，為迴遊式庭園，借景嵐山，搭配楓樹與「獅子岩」等巨石。只有特別公開時才能參觀，秋天時的紅葉夜間點燈遠近馳名，遊客大排長龍。

地址／京都市右京区嵯峨天竜寺芒ノ馬場町36【地圖Ⓔ】

參觀時間（特別公開時）／9點～17點

194

17 德川家萬歲的庭園——金地院

為孩子而設的「地藏盆」祭典

說起京都夏天的風情詩，當然非祇園祭與五山送火莫屬了。此外，還有另一個對京都人而言非常重要的活動——「地藏盆」。

京都各個城鎮的人都很尊敬地藏菩薩，每個地區都有祭祀地藏菩薩的祠堂，人們會獻上鮮花與清水，或者為地藏菩薩戴上可愛的手工圍兜兜，誠心誠意地祭拜。

地藏盆是地藏菩薩的緣日，於農曆七月二十四日舉行。現在許多地區都是在接近八月二十三日、二十四日的禮拜六、日舉辦，藉此為小孩祈福。

舉辦地藏盆時，小孩可以和朋友玩一整天。爸爸媽媽、阿公阿嬤則會陪在一旁閒話家常，多麼和樂融融的祭典啊。

我讀小學的時候，也會在附近的地藏菩薩面前鋪草蓆，跟朋友玩上一整

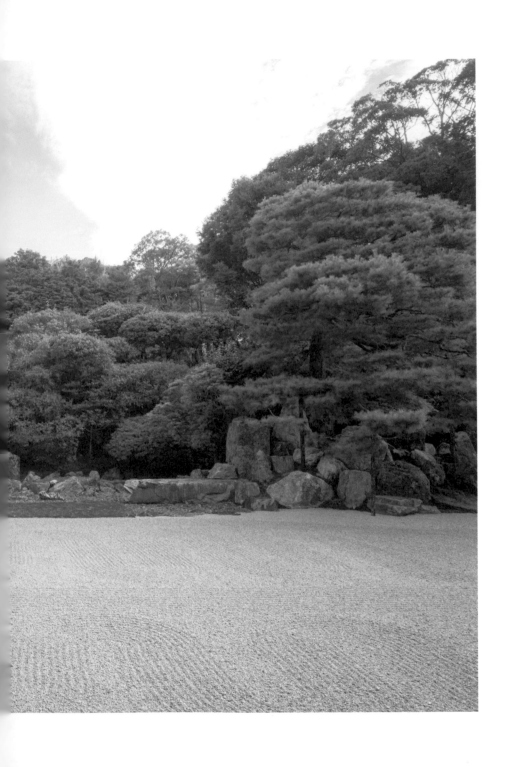

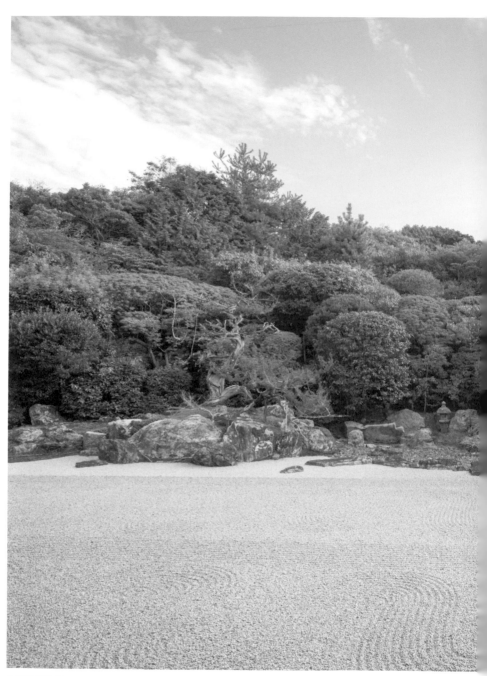

金地院 鶴龜庭

天。草蓆就鋪在馬路中央，車子當然無法經過，雖然不方便，但京都人也知道「這就是地藏盆的習俗」，所以也不介意繞路。

此外，小朋友還會獲得裝滿各種糖果點心的袋子，也能參加摸彩大會。獎品有煙火、吹泡泡玩具、鉛筆、筆記本等等，雖然沒什麼豪華獎品，但光是能抽獎就開心得不得了。對小朋友來說，這是暑假最後的禮物。

可惜我家現在住公寓，沒有機會過地藏盆。不過，聽住在透天厝、而且鎮上就有地藏菩薩的朋友說，準備地藏盆可是非常麻煩的。

首先要去買大量的糖果點心，分裝成一袋一袋，還要採購小朋友喜歡的玩具或文具，準備摸彩大會。朋友是大阪人，起初完全無法理解京都人對這個祭典的熱忱，不過最近她也開始會提前準備過節，甚至會興致勃勃地說：「明天要去買地藏盆的東西！」

開始過地藏盆，或許就是融入京都生活的指標吧。

靜靜訴說德川家榮華的庭園

本章要介紹的是南禪寺塔頭——金地院的「鶴龜庭」。

金地院是深受德川家康青睞、在政壇上占有一席之地的僧侶——以心崇傳居住的寺院。原本這所寺院位在其他地方，一六〇五年（慶長十年）由他擔任住持以後，便遷徙至現在的地址並重建。

崇傳是德川家的智囊團，人稱「黑衣宰相」。深受歷代將軍信賴，輔佐過家康、秀忠、家光三代。據說崇傳就是為了德川家光才造了這座庭園。為的是替家光進京做準備，祈求德川家繁榮。

負責設計庭園的是小堀遠州。除了先前提過的南禪寺以外，還有許多庭園據傳皆出自遠州之手，但這裡是唯一留下史料，證明由他所造的庭園。

以心崇傳的日記詳細記錄了這座寺院的建築及庭園建造時的模樣。當時是由小堀遠州負責指導，由他的得力助手賢庭來布置石組。

此外日記裡也提到，當時諸大名為了這座庭園，紛紛捐獻各（令制）國的

金地院 鶴島的鶴首石

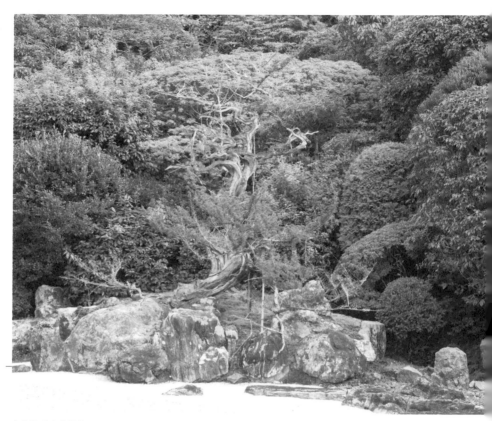

金地院 龜島的刺柏

優質石塊，足見「黑衣宰相」崇傳的影響力之深遠。

庭園自一六二七年（寬永四年）開始建造，原本預計於一六三二年左右竣工，但崇傳卻在一六三三年（寬永十年）逝世，加上家光從未來訪，金地院因此徒留優美庭園，始終默默無聞。

這座庭園乍看樸實，不太吸引人，卻充滿祈求德川家繁榮的巧思，將它們挖掘出來其實非常有趣。從方丈間往外看，右邊是鶴島、左邊是龜島。一如「鶴千年、龜萬年」這句俗諺，鶴與龜象徵著健康長壽、吉祥如意。中央後方則有代表蓬萊山的石組，這些概念皆源自於中國古代的神仙思想，意味著德川家的繁榮將萬世無疆。

其中，鶴島最有意思。代表鶴首的細長石塊直直地貼在地上，外型彷彿一隻合起翅膀、準備振翅的「抽象的鶴」，模樣看起來有點苦悶，令人莞爾。

這塊石頭是由安藝城主淺野家饋贈的，相傳從伏見港透過四十五頭牛才運到這裡。

202

種在龜島上的是一種叫「刺柏」的樹。根據手冊簡介，樹齡大約為四百年到五百年，若真如此，代表庭園剛建好時這棵樹就種下了。它的樹形十分美，淺白的色澤與古木的蕭瑟，訴說著飽經風霜的悠久歷史，令這座庭園顯得古意盎然且震撼人心。

背景種植了不會落葉的常綠樹，目的也是祈求德川家昌盛。

鶴龜之間的長方形石頭稱為「遙拜石」，這是為了朝拜蓋在庭園深處、位於南方的東照宮而擺的。東照宮裡，供奉著德川家康的遺髮與念持佛。

在中央擺放膜拜德川家康的遙拜石，道盡了此庭的中心思想「德川家萬歲！」

此處使用的石頭色澤都很高雅，不僅呈現出小堀遠州的美感，還透露出一股剛毅的味道。即使德川時代落幕，這裡依然靜靜訴說著當時的繁華。了解故事背景，就會感受到這座庭園的魅力，不自覺地待上好長一段時間。真是個不可思議的地方。

可額外參觀的茶室「八窗席」

只要多付七百日圓，就能額外參觀位於寺院深處、由小堀遠州打造的茶室「八窗席」。這可是京都三名席之一。

在這裡可以欣賞到長谷川等伯描繪的〈猿猴捉月圖〉以及〈老松〉。〈捉月圖〉中，長臂猿試圖撈水面上的月亮倒影，模樣俏皮可愛。能在美術館以外的地方，透過襖繪細細品味等伯筆下的幽默，實在難得可貴。

這裡我最喜歡的，是八窗席隔壁房裡的壁架。據說這壁架也是遠州做的，造型摩登可愛，搭配小型掛軸，眞是賞心悅目。

早在江戶時代，遠州就已經設計出如此時髦的壁架，功力果然不同凡響。

從這個架子也能一窺小堀遠州「喜歡可愛東西」的一面。

大家可能會猶豫是否要多付錢參觀，但導覽員的解說十分專業到位，不論拋出什麼問題，都能立刻解答，可以一面聆聽導覽，一面靜心欣賞，因此推薦有興趣的朋友務必添加這個行程。

◆金地院───

南禪寺塔頭。臨濟宗南禪寺派，為應永年間（一三九四年至一四二八年）足利義持於北山所建。一六〇五年（慶長十年），德川家康智囊團──禪僧以心崇傳將之遷移到現在的地點，後於一六二六年（寬永三年）重建。方丈間、茶室八窗席、東照宮（拜殿）為重要文化財，八窗席與大德寺孤篷庵、曼殊院茶室同為京都三名席之一。小堀遠州設計的「鶴龜庭」則是江戶初期代表性的枯山水庭園。

地址／京都市左京区南禅寺福地町86-12【地圖Ⓑ】

參觀時間／8點30分～17點（12月至2月至16點30分）

205

18 中根金作與退藏院之庭

美國人票選第一的庭園

大家知道中根金作（一九一七年至一九九五年）這個人嗎？

他是一名優秀的作庭家暨園林研究家，人稱「昭和小堀遠州」。學過建築和庭園的人都很熟悉他的名字，不過一般人就不太知道了。其實他在國內外一共造了至少三百座庭園，如今他的作品在海外依然備受矚目。

他到底是一名什麼樣的人物，又設計出了哪些庭園呢？以下就來為各位介紹。

中根金作於一九一七年（大正六年）出生於靜岡縣磐田郡（現在的磐田市）。他自濱松工業學校設計系畢業後，進入日本形染株式會社上班，設計印花圖案，但兩年就辭去了工作，跑去就讀現在的東京農業大學造園學系。

後來他搬到京都，任職於文化財保護課，並在一九六六年（昭和四十一年）創立了中根庭園研究所。

島根縣的足立美術館庭園，是中根金作廣為人知的代表作之一。

這座美術館是企業家足立全康，於一九七〇年（昭和四十五年）七十一歲時，在自己家鄉安來市所建造的。儘管地處偏僻，參觀遊客依然絡繹不絕，停車場總是排滿大型巴士。遊客的目標不外乎庭園以及橫山大觀的收藏品。足立全康收藏的橫山大觀作品數量共有一百三十件，為全日本第一，教人看得目不轉睛。

全康生前曾提過，他打造這座庭園的概念是「庭園也是一幅畫」。「如畫的庭園」是一個非常有趣的觀點，他希望一年四季大家都能欣賞它的美，就像在觀賞一幅優美的畫作。

直到九十一歲過世為止，全康只要覺得哪裡不足，就會立刻找來園丁，像保養畫作一樣親自指揮、維修，足見他多麼愛護中根金作設計的庭園。現在這裡依然有專屬的園丁，負責特別的管理與維護。

退藏院 余香苑

足立美術館庭園之所以一舉成名，源自於十三年前，於美國的日本庭園雜誌《Sukiya Living／The Journal of Japanese Gardening》中榮獲「日本國內絕美庭園」第一名。連京都的桂離宮都不是它的對手。

二○一四年十二月公布的全國九百多處名勝古蹟排行榜中，足立美術館庭園同樣登上冠軍，而且已經連續十二年奪魁。這座庭園既不在京都、也不在東京，交通稱不上方便，卻是美國人心目中的第一名。

它引人入勝的地方，在於壯觀的造景與活潑、明亮的氣氛。園內借安來山與瀑布爲景，營造出遼闊的景色，規模比京都寺院的庭園大上許多，松樹與石組的布置也很大膽，採用了不少巨大的石塊。

就我個人的觀察，如同第一章提過的，美國人比起龍安寺，更喜愛金閣寺那種遼闊壯麗的庭園，如果園裡能種滿樹又更好。

中根金作擅長設計大規模的庭園，因此足立美術館正好符合美國人的口味。自從獲選爲第一名後，這座庭園就愈來愈知名，足立美術館的遊客也與日俱增。

聽這裡的園丁說，白砂青松庭裡種了好幾棵大約一公尺高的赤松，每棵的高度都很整齊。因為他們會事先栽種數棵一樣高的松樹預備著，若有哪棵長得太突出，就挖掉舊的替換成新的。

如此大費周章、不計代價，果然是冠軍庭園才有的手筆。這麼努力、盡善盡美地保養，奪魁實至名歸。

退藏院「余香苑」──中根金作的魔術

在京都，也能欣賞到中根金作的代表作──妙心寺塔頭退藏院的庭園「余香苑」。

這座寺院的主庭是一座枯山水庭園，相傳為室町時代的繪師狩野元信所作。儘管寺裡並無史料能證明這出自狩野元信之手，但如詩如畫的優美構圖已然道盡一切。

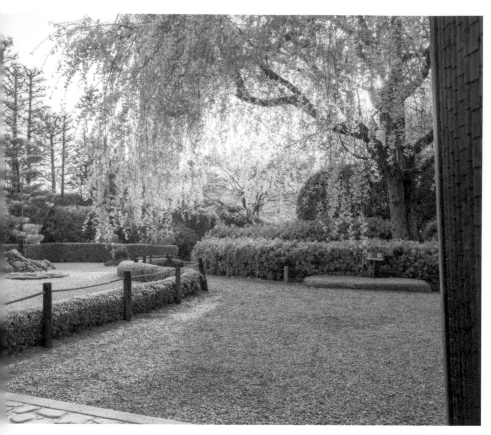

退藏院的枝垂櫻

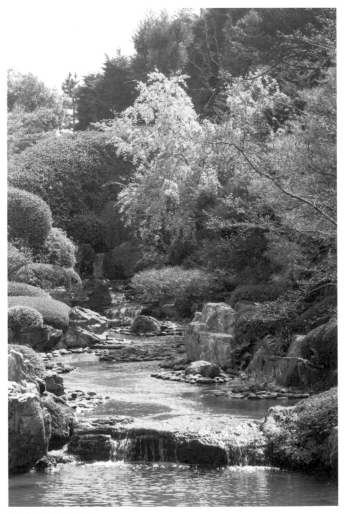

退藏院 余香苑的櫻花

中根金作在自己的著作也有提到這座枯山水庭園：「⋯⋯此庭石組雄渾壯麗且不失風雅，庭園結構如詩如畫，美得教人驚嘆。綜觀庭園構圖與每一處石組，作者定是一名畫家，而非泛泛之輩。」或許正是先人筆下的「畫作庭園」，為他的園藝之路啟發了靈感。

中根金作在退藏院設計的庭園為池泉迴遊式，自一九六三年（昭和三十八年）歷經三年時光始建造而成。

三層瀑布自杜鵑大刈込飛流直下，形成小河，匯聚成池塘。從瀑布的「動」到池塘的「靜」，水流安排堪稱鬼斧神工。

一旁連綿的皐月杜鵑刈込中，座落著吸睛的涼亭與枝垂櫻，壯闊秀麗的美景令人難以置信身在寺院，且雄壯之餘亦不失風雅。

如此充滿哲學性、精心規畫的庭園，唯有中根金作才打造得出來。由於布置得宜，春日櫻花、初夏杜鵑、秋天楓葉⋯⋯庭內一年四季皆美不勝收。

初次造訪這座庭園的人一定會大吃一驚，因為退藏院的入口極為狹窄，看起來不過就是一座小小的塔頭寺院。可是一旦進去，就會發現裡頭別有洞天，

214

壯闊的美景最後映入眼簾，從外面完全想像不到裡面竟然藏著這麼一座偌大的庭園。見者無不為這奇妙的空間驚嘆，並因為它的美而動容。

在視覺呈現上，余香苑可說是機關算盡，這正是「中根金作的魔術」。

幾年前，我為丹麥團導覽庭園時，有一位四十多歲的女士帶著母親，問我：「我們已經是第二次來京都了，著名庭園全都去過一遍，所以想自己找一座庭園安靜、慢慢地欣賞。您有沒有推薦的地點呢？」當時我介紹就是退藏院的余香苑。

那天晚上，兩人回到旅館後跑來找我聊天，一直向我道謝。

「那座庭園真的太美了！跟我們想像的一樣靜謐清幽。看著那裡的美景，眼淚就停不下來。」

自那以來，我就和那對母女變成了好朋友，現在也會互相到丹麥、日本拜訪對方，持續交流。

中根金作打造的余香苑串起了我們的友誼。對我來說，這是一座別具意義的庭園。

215

◆ 退藏院

妙心寺塔頭，臨濟宗。一四〇四年（應永十一年），由越前國豪族波多野重通所建。所謂「退藏」，意即「宣揚佛法時須累積陰德、存養於內」。方丈間建於慶長年間（一五九六年至一六一五年），典雅的枯山水主庭園相傳為狩野元信所作，占地八百坪的池泉迴遊式庭園「余香苑」則出自中根金作之手。

此外，這裡還收藏了室町時代漢畫代表名作、山水畫始祖──畫僧如拙的《瓢鮎圖》。

地址／京都市右京区花園妙心寺町35【地圖Ⓐ】

參觀時間／9點～17點

216

19 延續親子三代夢想的「白龍園」

庭園具有改變人生的力量

　　每個人都會遇到人生中的轉捩點。大學畢業後當了八年上班族的我，也是因為邂逅了一座庭園，才突然進入園藝學校就讀。

　　某天早上我打開電視，偶然看到一個節目，紀錄了全球知名大提琴演奏家馬友友，與美國園藝師茱莉・莫爾・梅莎比一起打造庭園的過程。這個企畫稱為「Music Garden」，由馬友友演奏巴哈的〈無伴奏大提琴組曲編號BWV1007〉，梅莎比則隨樂曲賦予的靈感創作庭園。

　　節目中，兩人為了在波士頓市政廳旁打造「音樂庭園」，供民眾休閒而四處奔波。為了訴諸這座庭園的意義，馬友友先是演奏大提琴吸引贊助商，再由梅莎去說服當地政府。然而過程並不順遂，兩人都費盡千辛萬苦，但馬友友依然樂觀積極地安慰梅莎比：「我們挑戰的本來就是一項不可能的任務。」

最後他們在波士頓未能籌措到足夠的資金，計畫嚴重受挫。所幸，他們還是另外找到了地點建造「音樂庭園」，資金門檻也順利達標……節目就到這裡結束。但我還是不知道那是一座怎樣的庭園，只記得庭園要建在哪裡。

看完這部紀錄片後過了一個月，我向公司遞出辭呈，決心報考猶豫許久的淡路島園藝學校。我總覺得……是馬友友在背後推了我一把，鼓勵我：「與其猶豫，不如趕快行動！」於是我便不顧一切辭職了。

我很幸運通過了考試，隔年進入淡路島的園藝學校就讀。結束兩年學程的畢業前夕，正好加拿大的姊妹校尼加拉瓜園藝學校與母校建立了一年的交換學生制度，於是畢業後三天我便前往加拿大留學，之後三年都在尼加拉瓜園藝學校深造。

偶然轉到的紀錄片【Music Garden】，就是我的轉捩點。

到加拿大留學不久，由於國中時代的好朋友隨先生調職而搬到多倫多，學校放假時我便到她家留宿。

218

她住的公寓位在安大略湖附近的高級住宅區，公寓旁有一座很漂亮的公園，我們便約好一起去散步。

從家裡走路五分鐘，來到那座公園入口時，我簡直不敢相信自己的雙眼——看板上寫的正是「Music Garden」，並註明這座公園啟發自巴哈的曲子，由馬友友和梅莎比攜手建造而成。原來這個計畫在美國波士頓受挫後，轉移陣地到加拿大的多倫多，最後也順利完成了。

這座庭園有許多繁花盛開，不論是顏色的搭配或設計，都如同巴哈的音樂一樣美妙。人們可以在這裡休息、享受每週免費的草坪音樂會，這正是馬友友他們希望打造的庭園。庭園由志工團體保養，維持得相當整潔。

創作者的堅持與理念都充分體現在此。與人生轉捩點巧遇的驚喜，以及這座庭園散發的神奇魅力，皆令我感動不已。

看完紀錄片三年後，因緣際會下我來到了這裡，深深體會到「美妙的庭園真的具有改變人生的力量」。

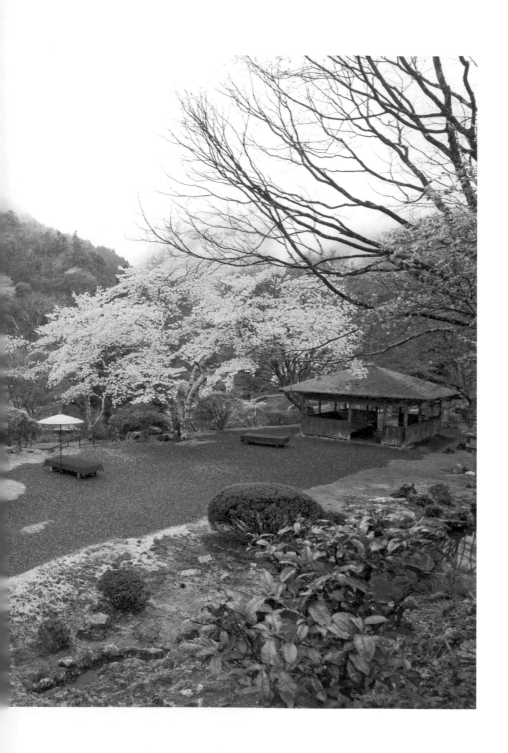

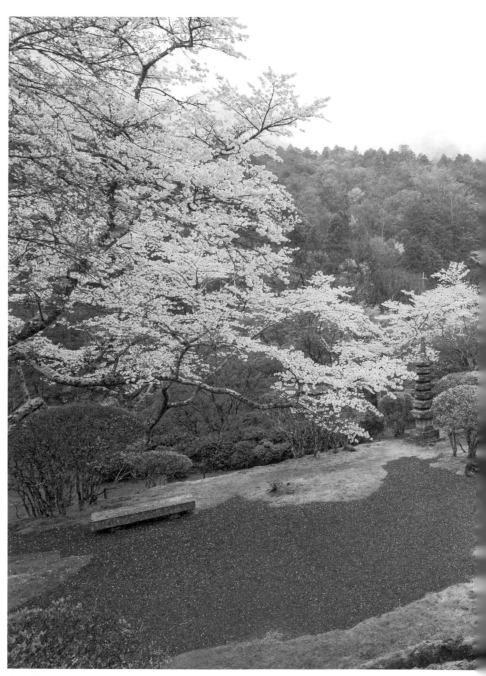

白龍園庭園 全景

白龍園──宛如世外桃源的庭園

京都也有一座將創作者理念表露無遺的美妙庭園。

那就是從出町柳站搭叡山電鐵三十分鐘，位在二之瀨的「白龍園」。這是童裝業者青野株式會社擁有的庭園，只有春秋兩季會特別開放參觀。

已故的創辦人青野正一於一九六二年（昭和三十七年）買下這塊土地，親自開墾遍布山白竹和雜木林的荒野，歷時超過二十年才打下現在這座美麗庭園的基礎。如今，他的子孫也在持續維護這裡的環境。

這座庭園原本一直沒有開放參觀，直到正一的孫子，現在的社長青野雅行與叡山電鐵合作，才於二○一二年秋天起，在出町柳站販售每日限定一百張入場券向民眾公開。限量一百張的目的是保護園內的美麗青苔，同時也是希望抑制人數，讓大家可以好整以暇地參觀庭園。

這座庭園厲害的地方在於，它是青野正一與公司的人親手打造的，從開山、闢土、鋪敷石、砌石階、搭涼亭全都自己來，完全沒有委託園林建商。就

222

連面對鞍馬街道的石牆，也是在正一先生的指揮下蓋起來的。

如此大規模且完整的庭園，居然全靠自己打造，實在難能可貴。在正一「盡量靠自己雙手」的理念之下，現在也有五名員工負責維護、管理庭園。

從建造時就一直在園內工作的水相敏考，堪稱元老級功臣。談起當年正一對他的照顧，水相說得眉飛色舞，像是正一曾因為打麻將缺人而打電話給他，他便騎腳踏車飛奔去正一家，在面臨瓶頸的時候，也受了他很多幫助。為了報答知遇之恩，水相現在依然用心守護著白龍園。

水相國中畢業，十六歲就進入公司，直到現在七十七歲仍在園裡工作。

老闆與員工代代傳承的信賴，造就了這座白龍園。是緣份締造了這座美麗的庭園，創造出繁花盛開的夢幻景致。

這裡最令人印象深刻的，是遍布整座庭園的翠綠青苔。敷石與石階也跟著青苔點點，非常賞心悅目。青苔這種植物一旦遭到踩踏就一定會受傷，幸虧有人數限制，才能保持良好。此外，這裡畢竟是山野，不時就會有野豬跑來破壞青苔，每次社長與員工們都會親手修復。綠意盎然的苔蘚，訴說著園方努力的

白龍園 從福壽庭眺望的風景

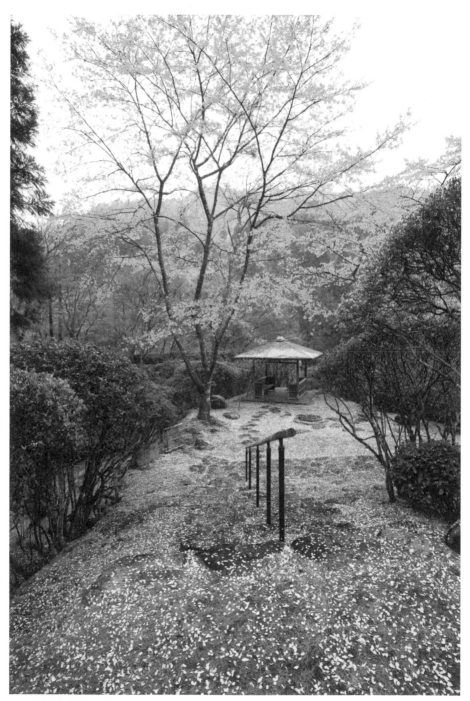

白龍園 清風亭 櫻花與山杜鵑

點點滴滴。

園內種植的樹不但高大，形狀也很好看。春天時櫻花樹會伸展枝椏、開滿櫻花，與山杜鵑形成夢幻的漸層粉紅花海，腳邊則會綻放惹人憐愛的胡麻花。秋天時高聳的楓樹會染上一片火紅，與涼亭屋頂的青苔、藍天相映成趣，美不勝收。

我最喜歡從高處的涼亭「福壽亭」眺望庭園。有了亭子當畫框，更襯托出楓樹枝椏與櫻花之美，二之瀨山頭的借景也賞心悅目。春天的這裡就像日本畫，呈現旖旎柔美的萌黃色，秋天闊葉樹的葉子則會轉變橙紅，格外引人入勝。

這裡的空氣也很清新宜人，山明水秀的風景令人陶醉。每次來到這裡，都會覺得「世外桃源不外乎就是這裡吧」。如此充滿靈氣的庭園，取名白龍園眞乃實至名歸。

馬友友在【Music Garden】的紀錄片中，說過這麼一句話：

「想像與現實之間有一種彼此不斷拉扯的張力，只靠意志力是無法實現

的，需要仰賴天時、地利、人和。」

白龍園的庭院正是如此。得天獨厚的地點、歷經三代的光陰，加上齊聚一堂、滿腔熱忱的人們，才造就出如此人間仙境。

美好的庭園具有改變人生的力量，願大家都能多多造訪美妙的庭園。

◆白龍園

一九六二年（昭和三十七年），由童裝品牌青野的創辦人——青野正一買下二之瀨山頭，與員工一起打造的庭園。此地自古便是風水寶地，山中設有社殿，祭祀山之祭神白髭大神（保佑長生不老）與八大龍王（祈求生意興隆），因此庭園命名為「白龍園」。只在春秋兩季特別開放。

入場券可於叡山電鐵的出町柳站購買，一天限量一百張（只賣當日券，且白龍園當地並未販售入場券）。楓紅時，門票總是立刻搶購一空。從電車上欣賞沿途風光，也是一大享受。

地址／京都府京都市左京区鞍馬二ノ瀨町106【地圖Ⓙ】

洽詢單位／叡山電鐵營業課 電話／075-702-8111

開園時間／10點～14點（13點30分截止）※天氣不佳時容易地滑，故休園

228

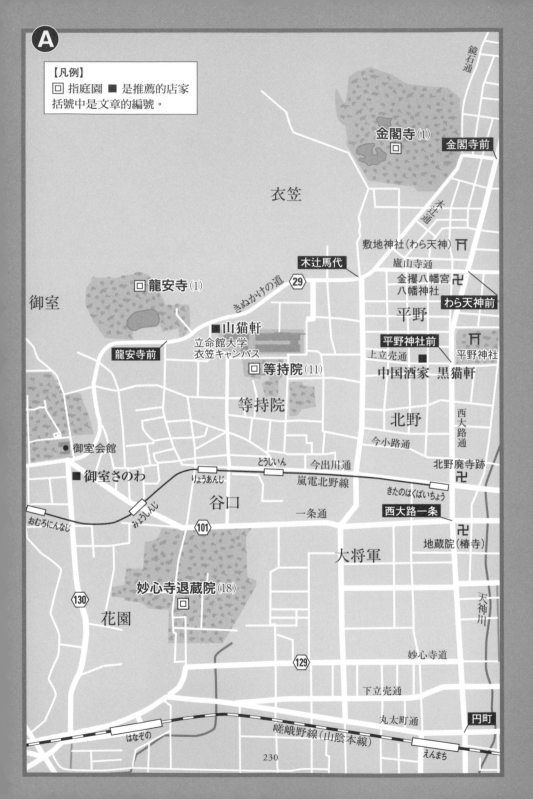

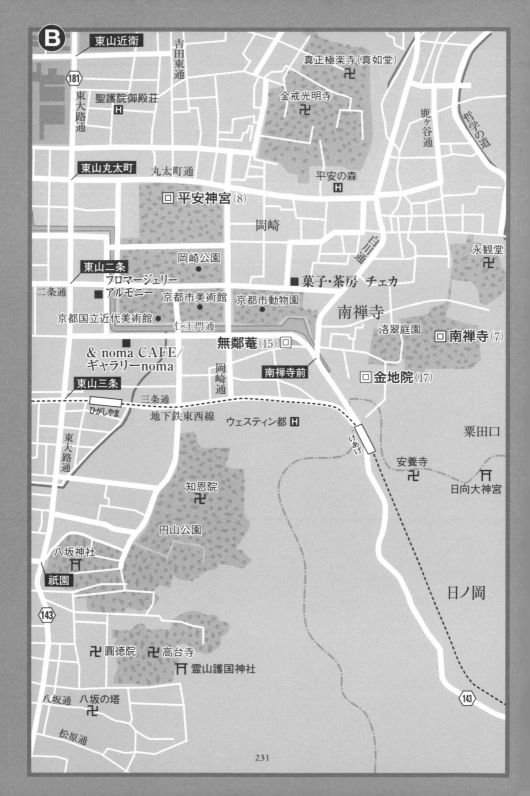

Ⓑ

東山近衛

吉田東通

真正極楽寺(真如堂) 卍

金戒光明寺 卍

181

聖護院御殿荘 H

東大路通

鹿ヶ谷通

哲学の道

東山丸太町

丸太町通

平安の森 H

□ 平安神宮(8)

岡崎

白川通

永観堂 卍

東山二条

岡崎公園

フロマージェリー
アルモニー ■

■ 菓子・茶房 チェカ

南禅寺

二条通

京都市美術館

京都市動物園

洛翠庭園

□ 南禅寺(7)

京都国立近代美術館

仁王門通

無鄰菴(15)□

& noma CAFE／
ギャラリーnoma

岡崎通

南禅寺前

□ 金地院(17)

東山三条

ひがしやま

三条通
地下鉄東西線

ウェスティン都 H

けあげ

粟田口

安養寺 卍

東大路通

知恩院 卍

日向大神宮 开

円山公園

八坂神社 开

日ノ岡

祇園

143

圓徳院 卍

高台寺 卍

霊山護国神社 开

八坂通

八坂の塔 卍

松原通

143

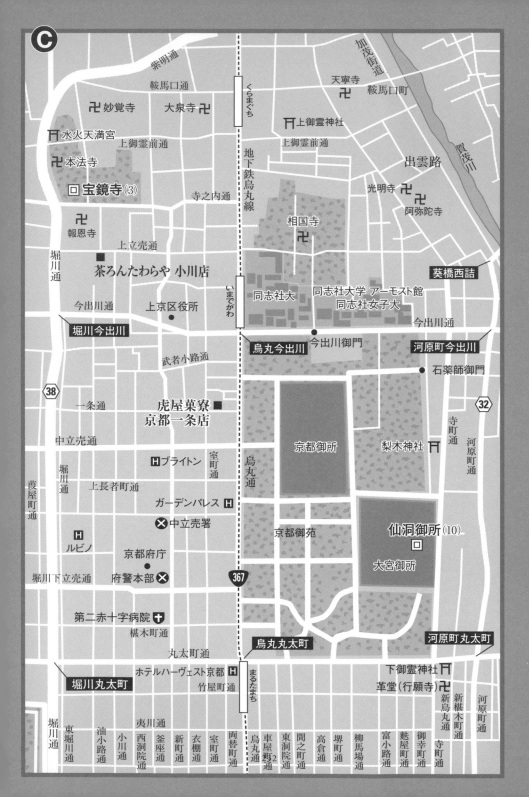

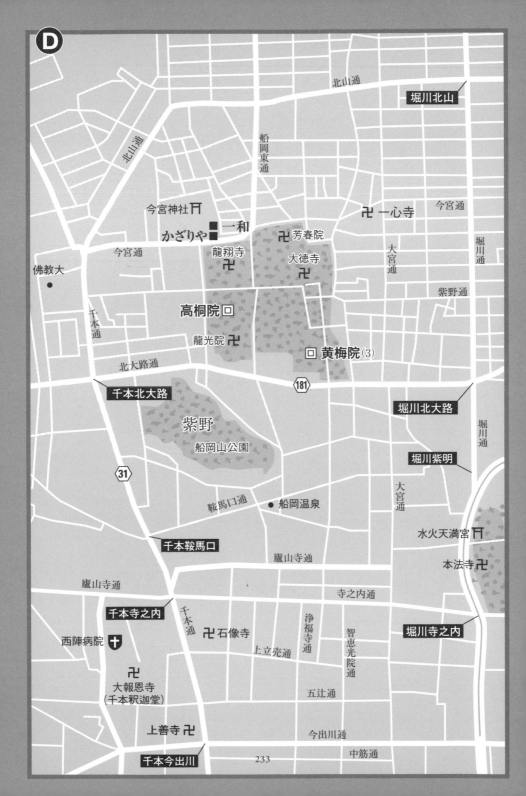

D

堀川北山

北山通

堀川通

船岡東通

今宮通

今宮神社 ⛩　　卍 一心寺

■ 一和

かざりや ■

今宮通

龍翔寺 卍　　卍 芳春院

大徳寺
卍

大宮通

紫野通

佛教大 ●

千本通

高桐院 回

龍光院 卍

回 黄梅院(3)

北大路通

(181)

堀川北大路

千本北大路

紫野

船岡山公園

堀川紫明

(31)

大宮通

鞍馬口通　● 船岡温泉

水火天満宮 ⛩

千本鞍馬口

本法寺 卍

廬山寺通

寺之内通

廬山寺通

堀川寺之内

千本寺之内

千本通

卍 石像寺

浄福寺通

智恵光院通

西陣病院 ✚

上立売通

卍

大報恩寺
(千本釈迦堂)

五辻通

上善寺 卍

今出川通

千本今出川

中筋通

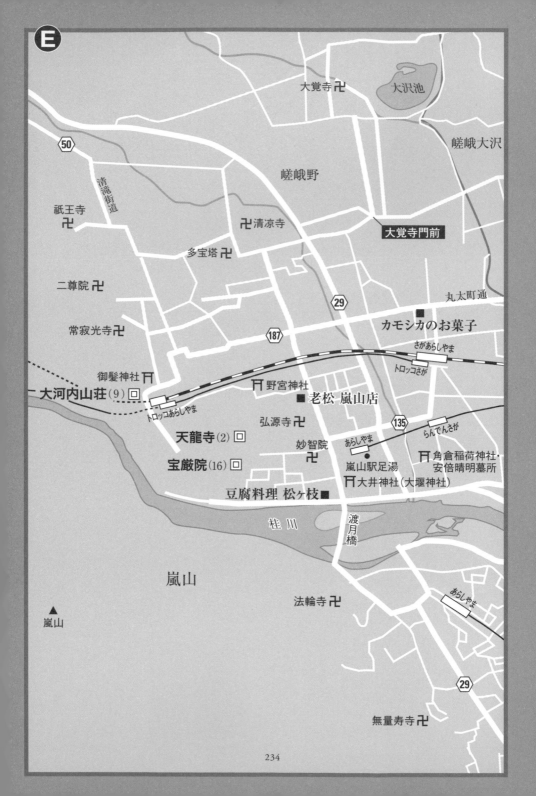

E

大覚寺 卍

大沢池

嵯峨大沢

50

清滝街道

嵯峨野

祇王寺 卍

清凉寺 卍

大覚寺門前

多宝塔 卍

二尊院 卍

丸太町通

常寂光寺 卍

29

カモシカのお菓子

187

さがあらしやま

トロッコさが

御髪神社 卄

野宮神社 卄

大河内山荘(9) ◻

老松 嵐山店

トロッコあらしやま

弘源寺 卍

天龍寺(2) ◻

妙智院 卍

135

らんでんさが

宝厳院(16) ◻

あらしやま

角倉稲荷神社・
安倍晴明墓所

嵐山駅足湯

豆腐料理 松ヶ枝 ■

大井神社(大堰神社) 卄

桂 川

渡月橋

嵐山

法輪寺 卍

あらしやま

▲
嵐山

29

無量寿寺 卍

F

無量寿寺 卍

嵐山

妙珠寺 卍
東光山薬師禅寺 卍

あらしやま

29

桂川

梅宮大社 (13) 回

梅津

松尾大社 卍

まつおたいしゃ

カザレッチョ ■

松室

西光寺 卍

松尾谷

鈴虫寺 卍

松尾

西芳寺 (2,6) 回

阪急嵐山線

松尾

123

かみかつら

上桂

29

G

富小路通
麩屋町通
御幸町通
寺町通
新椹木町通
新鳥丸通
河原町通

京阪鴨東線
東山二条

二条通

仁王門通

京都ホテルオークラ **H**

京都市役所 ●

河原町御池

きょうとしやくしょまえ

■ ピニョ食堂 ●

H ますや

東山三条

姉小路通

本能寺 卍

天性寺 卍
矢田寺 卍

富小路通
麩屋町通

河原町三条

新京極通
裏寺町通

永福寺
（蛸薬師堂）卍

錦市場

寺町通

錦天満宮

河原町通
高瀬町通
木屋町通
先斗町通

H 京都ロイヤルホテル＆スパ

三条通

三条大橋

さんじょう

さんじょうけいはん

三条大橋

ひがしやま

東大路通

鴨川

京劇会館 ●

花見小路通

縄手通

辰巳大明神 卍
● 巽橋

四条大橋

阪急京都線

かわらまち

四条河原町

きおんじょう

南座 ●

団栗橋

大和大路通

宮川町通

川端通

高瀬川

木屋町通

八坂神社 卍

祇園

■ ZEN CAFE／
昴KYOTO

祇園

□ 建仁寺(4)

圓徳院 卍

富小路通
御幸町通
寺町通
麩屋町通

松原通

32

松原橋

ゑびす神社

□ 両足院(12)

● 金比羅絵馬館
安井金比羅宮

八坂通

六道珍皇寺 卍

八坂の塔 卍

万寿寺通

リッチ **H**

宮川筋

きよみずごじょう

あじき路地

六波羅蜜寺 卍

■ カフェ ヴィオロン

松原通

● 東山区役所

大黒町

143

五条大橋

河原町五条

川端五条

五条通

東山五条

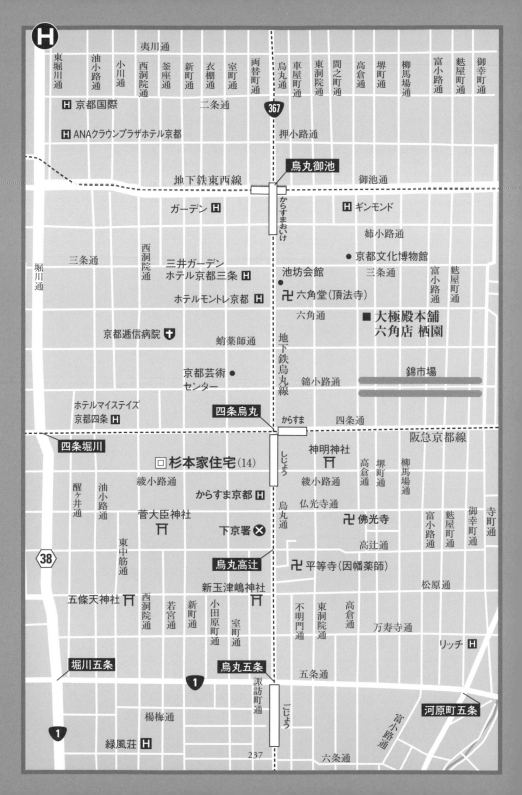

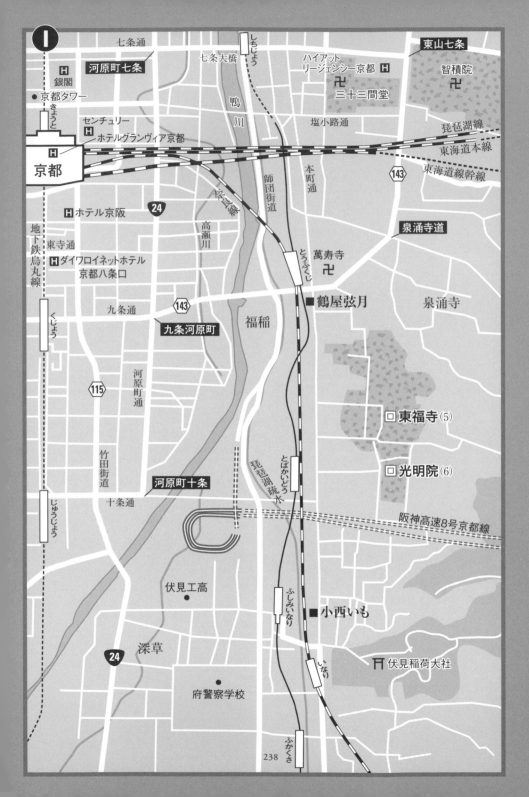